Procreate板绘技法

人像+风景+建筑+服装+工业+游戏专业插画设计案例实践

夏飞 编著

清华大学出版社
北京

内 容 简 介

本书以丰富的实例和详尽的步骤，引导读者掌握 Procreate 的各种绘画技巧，包括人像、风景、建筑、服装、工业和游戏专业插画设计，帮助读者高效地利用 Procreate 软件提高自己的空间手绘表达能力和表现技法。本书分为 11 章，其中第 1、2 章以软件技术为主，从 Procreate 绘画基础开始讲解，包括 Procreate 软件的基本用法及各种笔触、调色板的使用、分层及遮罩的用法。第 3~11 章结合人像、风景、建筑、服装、工业和游戏插画设计的实践案例，通过线条训练、构图分析、透视基础、配景表现等内容，详细讲解实践中常用的方法和技能，并提供相应的指导、示范和练习。

本书是一本全面、实用的 Procreate 教程，无论是初学者还是有一定基础的读者，都能在本书中找到适合自己的设计方法和技巧。

版权所有，侵权必究。举报：010-62782989，beiqinquan@tup.tsinghua.edu.cn。

图书在版编目（CIP）数据

Procreate 板绘技法：人像+风景+建筑+服装+工业+游戏专业插画设计案例实践 / 夏飞编著 . -- 北京：清华大学出版社, 2025.4. -- ISBN 978-7-302-68868-6

Ⅰ.J218.5-39

中国国家版本馆 CIP 数据核字第 2025Z579R4 号

责任编辑：	袁勤勇　战晓雷
封面设计：	刘　键
责任校对：	韩天竹
责任印制：	刘海龙

出版发行：清华大学出版社

 网　　址：https://www.tup.com.cn, https://www.wqxuetang.com
 地　　址：北京清华大学学研大厦 A 座　　　　邮　编：100084
 社 总 机：010-83470000　　　　　　　　　　邮　购：010-62786544
 投稿与读者服务：010-62776969, c-service@tup.tsinghua.edu.cn
 质量反馈：010-62772015, zhiliang@tup.tsinghua.edu.cn

印 装 者：三河市铭诚印务有限公司

经　　销：全国新华书店

开　　本：185mm×260mm　　　印　张：14.5　　　字　数：353 千字

版　　次：2025 年 5 月第 1 版　　　　　　　　　　印　次：2025 年 5 月第 1 次印刷

定　　价：79.00 元

产品编号：103531-01

在这个充满创意和想象力的时代，插画设计已经成为一种重要的艺术表现形式。它既可以作为一种独立的艺术形式存在，也可以作为其他艺术领域的补充和延伸。随着科技的发展，数字绘画工具的出现为插画设计师提供了更多的创作可能性。Procreate 作为一款功能强大的数字绘画软件，已经成为许多插画设计师的首选工具。

Procreate 是专为苹果移动设备设计的高阶绘图应用软件，为了让数控画笔发挥最大的优势和最好的控笔感受，开发团队将 Procreate 软件只开放给苹果商店，也就是说只有苹果平板设备才能安装 Procreate 软件，其他品牌的平板设备无法安装。Procreate 是为了让 iPad 和 Apple Pencil 达到完美和谐所创造的软件，它能让设计师感受如同现实世界中用各种笔进行创作的真实感。

Procreate 最大的特色在于可以模拟各种笔触，包括毛笔、马克笔、钢笔、铅笔，可以轻松模拟素描、着墨、油画厚涂、水彩晕染等绘画效果，可以实现涂抹或擦除功能，并以丰富的质感创作手写字体或绘画肌理，还能管理并保存这些画笔。画笔可以在软件的画笔工作室平台中进行创建，用户可以自定义具有个人特色的画笔、导入新画笔或分享个人制作的独特画笔文件。

设计绘图现今有两种表达方式，一种是计算机绘图，另一种是手绘。其实，计算机不过是设计师的辅助工具，或者是为了达到必要的精准细密才使用的，而设计师真正青睐的是手绘。笔随心走，只有在手握画笔的那一瞬间，才能找到灵感的源泉，找到设计师心里那种如水流般畅快的表达。Procreate 通过数控笔将手绘与计算机完美结合在一起，是专为设计师享受流畅的创作体验而设计的。极简的用户界面让设计师将注意力放在创作中，配合直观的多感应手势控制，可以让设计师发挥无与伦比的创意。

本书旨在帮助读者掌握 Procreate 的基本操作和高级技巧，通过大量的实例和案例分析，让读者深入了解插画设计的各个方面，从而提升自己的设计水平和创作能力。本书案例分为人像、风景、建筑、服装、工业和游戏插画设计等。每个部分都包含了丰富的实例和详细的步骤讲解，让读者能够循序渐进地学习和实践。在人像插画设计部分，将介绍如何运用 Procreate 的画笔和图层功能捕捉人物的表情和动作，以及如何运用色彩和光影增强画面的立体感和深度。在风景插画设计部分，将讲解如何利用 Procreate 的工具和功能准确地描绘出自然景观的美丽和魅力。在建筑插画设计部分，将介绍如何运用 Procreate 的线条控制和色彩处理功能绘制出精确的建筑物形状和结构。在服装插画设计部分，将通过详细的步骤和插图讲解如何设计和绘制各种类型的服装，包括日常服装、时尚服装和特定主题的服装。在工业插画设计部分，将介绍如何利用 Procreate 的线条控制和色彩处理功能绘制出精确的机械零件和复杂的工业设备。在游戏插画设计部分，将讲解如何根据游戏的

背景故事和角色设定创作出吸引人的游戏插画。

　　本书通过扫码下载资源的方式为读者提供增值内容，这些资源包括素材资源、色卡等。

　　教学视频　　　　　卡通资源库　　　　　笔刷和色卡　　　　　案例素材

　　本书内容丰富、结构清晰、参考性强，讲解由浅入深且循序渐进，知识涵盖面广又不失细节，非常适合艺术类院校作为相关教材使用。

<div style="text-align: right;">

作　者

2025 年 2 月

于云南艺术学院

</div>

第 1 章 Procreate 基本操作和画笔功能 / 001

1.1 Procreate 软件介绍 / 001
1.2 Procreate 软件界面 / 001
1.3 数控笔 / 002
1.4 Procreate 操作方法 / 002
1.4.1 单指操作 / 002
1.4.2 双指操作 / 003
1.4.3 三指操作 / 004
1.4.4 四指操作 / 004
1.5 在 Procreate 中选取颜色 / 005
1.5.1 色盘 / 005
1.5.2 经典选色器 / 005
1.5.3 智能选色器 / 006
1.5.4 精准参数化颜色 / 007
1.5.5 调色板选色 / 007
1.5.6 从作品中选择颜色 / 008
1.6 Procreate 绘图工具 / 009
1.6.1 载入新画笔库 / 009
1.6.2 选择画笔绘图 / 009
1.6.3 涂抹工具 / 010
1.6.4 擦除工具 / 011
1.6.5 保存画笔设置 / 011
1.7 Procreate 画笔库 / 012
1.7.1 画笔组 / 013
1.7.2 画笔 / 013
1.7.3 "画笔工作室"设置 / 013
1.8 Procreate 画笔属性参数 / 014
1.8.1 描边路径 / 014
1.8.2 稳定性 / 014
1.8.3 锥度 / 015
1.8.4 形状 / 016
1.8.5 颗粒 / 017
1.8.6 湿混 / 017
1.9 画笔的操作 / 019
1.9.1 自定义画笔组 / 019
1.9.2 创建拥有自定义名称和版权的画笔 / 019

第 2 章 Procreate 的图层和图形操作 / 021

2.1 认识图层 / 021
2.1.1 Procreate 的图层面板 / 021
2.1.2 在图层面板中组织图层 / 022
2.2 图层面板的操作 / 023
2.2.1 给图层重命名 / 023
2.2.2 图层的选择 / 024
2.2.3 拷贝、填充图层、清除和反转操作 / 024
2.2.4 图层的阿尔法锁定 / 024
2.2.5 图层蒙版 / 024
2.2.6 图层剪辑蒙版 / 025
2.2.7 图层的参考功能 / 026
2.2.8 向下合并和向下组合功能 / 027
2.3 绘图指引和辅助功能 / 028
2.4 Procreate 速创形状功能 / 030
2.5 Procreate 的图形选择功能 / 030
2.5.1 基本选择方法 / 030

2.5.2 高级选择方法 / 031
2.6 Procreate 的裁剪和缩放功能 / 032
2.7 Procreate 的变换功能 / 032
2.8 绘制过程的动画录制 / 034
2.9 Procreate 的调整工具 / 036

第3章 可爱卡通插画设计 / 037

3.1 Procreate 绘画流程 / 037
　3.1.1 新建画布 / 037
　3.1.2 绘制线条 / 037
　3.1.3 上色 / 040
3.2 卡通人物绘制 / 041
　3.2.1 卡通人物头部的画法 / 041
　3.2.2 卡通人物五官的画法 / 042
　3.2.3 卡通人物手和脚的画法 / 042
　3.2.4 人物绘画练习 / 042
　3.2.5 带蝴蝶结的小女孩 / 043
　3.2.6 飞翔的小天使 / 044
　3.2.7 做宣传的小姑娘 / 044
　3.2.8 生气的天使 / 045
　3.2.9 樱桃小妹 / 045
　3.2.10 呐喊的小女孩 / 046
　3.2.11 礼物娃娃 / 046
　3.2.12 不同动态的人物 / 046
　3.2.13 可爱的相框照片 / 046
　3.2.14 过生日的小女孩 / 047
　3.2.15 学习中的小朋友 / 047
　3.2.16 唱歌的小姑娘 / 048
　3.2.17 跳舞的小姑娘 / 048
　3.2.18 听歌的小姑娘 / 049
　3.2.19 我们家的成员 / 049
　3.2.20 可爱的三口之家 / 049
　3.2.21 我们的全家福 / 049

3.3 卡通动物绘制 / 050
　3.3.1 猫咪的脑袋 / 050
　3.3.2 两只猫咪 / 050
　3.3.3 猫咪的站姿 / 051
　3.3.4 爱喝咖啡的猫咪 / 051
　3.3.5 被泼水的猫咪 / 051
　3.3.6 玩耍的猫咪 / 052
　3.3.7 猫咪的画像 / 052
　3.3.8 微笑的不倒翁 / 052
　3.3.9 架上的小鸟 / 053
　3.3.10 调皮猫咪 / 053
　3.3.11 猜猜我是谁 / 053
　3.3.12 螃蟹 / 054
　3.3.13 鲨鱼 / 054
　3.3.14 花斑鱼 / 054
　3.3.15 开心的小章鱼 / 055
　3.3.16 温顺的章鱼妈妈 / 055
　3.3.17 和蔼的章鱼爸爸 / 055
　3.3.18 心怀羡慕的小章鱼 / 056
　3.3.19 狮子的脑袋 / 056
　3.3.20 坐着的狮子 / 056
　3.3.21 奔跑的狮子 / 057
　3.3.22 长辫马 / 057
　3.3.23 摇摇马 / 057
　3.3.24 追逐的马 / 058
　3.3.25 散步的马 / 058
3.4 卡通果蔬绘制 / 058
　3.4.1 草莓 / 058
　3.4.2 樱桃 / 059
　3.4.3 椰子 / 059
　3.4.4 菠萝 / 060
　3.4.5 甜瓜 / 060
　3.4.6 葡萄 / 060
　3.4.7 萝卜 / 061
　3.4.8 洋葱 / 061
　3.4.9 柠檬 / 061
　3.4.10 白菜 / 062

目录

- 3.5 卡通植物绘制 / 062
 - 3.5.1 苍劲的大树 / 062
 - 3.5.2 浪漫樱花树 / 063
 - 3.5.3 玫瑰花束 / 063
- 3.6 卡通食物绘制 / 064
 - 3.6.1 甜品盒 / 064
 - 3.6.2 巧克力 / 064
 - 3.6.3 巧克力棒 / 065
 - 3.6.4 食盒 / 065
 - 3.6.5 礼品盒 / 065
 - 3.6.6 心形礼品盒 / 066
 - 3.6.7 各种巧克力 / 066
 - 3.6.8 樱桃慕斯 / 066
 - 3.6.9 大蛋糕 / 066
 - 3.6.10 爱心蛋糕 / 067
 - 3.6.11 大福 / 067
 - 3.6.12 饼干 / 068
 - 3.6.13 各种樱桃蛋糕 / 068
- 3.7 卡通服饰绘制 / 068
 - 3.7.1 双排扣外套 / 068
 - 3.7.2 毛衣 / 069
 - 3.7.3 公主泡泡衫 / 069
 - 3.7.4 淑女连衣裙 / 069
 - 3.7.5 可爱斑点裙 / 070
 - 3.7.6 手提包 / 070
 - 3.7.7 单肩包 / 070
 - 3.7.8 高跟舞鞋 / 071
 - 3.7.9 小跟长筒靴 / 071

第 4 章 绘画的构图与透视 / 073

- 4.1 构图 / 073
 - 4.1.1 如何决定横竖构图 / 073
 - 4.1.2 良好构图的要点 / 074
 - 4.1.3 构图的禁忌 / 075
- 4.2 4 种建筑绘图透视 / 076
 - 4.2.1 一点透视 / 076
 - 4.2.2 两点透视 / 078
 - 4.2.3 鸟瞰透视 / 081
 - 4.2.4 三点透视 / 083

第 5 章 景观照片写生线稿 / 085

- 5.1 传统民居写生 / 085
 - 5.1.1 古建村落 / 085
 - 5.1.2 徽派民居 / 089
- 5.2 现代景观写生 / 094
 - 5.2.1 办公区景观 / 094
 - 5.2.2 校园景观 / 099

第 6 章 整体效果图绘制 / 106

- 6.1 小区游乐场效果图绘制 / 106
 - 6.1.1 平面分析 / 106
 - 6.1.2 草图分析 / 106
 - 6.1.3 新建画布 / 107
 - 6.1.4 设置透视参考线 / 107
 - 6.1.5 绘制草图 / 108
 - 6.1.6 绘制正式线稿 / 110
 - 6.1.7 线稿上色 / 112
- 6.2 园林水系效果图绘制 / 116
 - 6.2.1 平面图分析 / 116
 - 6.2.2 线稿分析 / 116
 - 6.2.3 上色分析 / 117
 - 6.2.4 绘制线稿 / 117
 - 6.2.5 导入调色板 / 117
 - 6.2.6 线稿上色 / 118

第 7 章 工业设计表现技法 / 122

- 7.1 产品设计绘画基础 / 122
 - 7.1.1 椭圆的画法 / 122
 - 7.1.2 渐变椭圆和透视关系的训练 / 122
 - 7.1.3 多圆相套的画法 / 124
- 7.2 超级跑车绘制 / 126
 - 7.2.1 超级跑车造型细节分析 / 126
 - 7.2.2 超级跑车线稿绘制 / 126

7.2.3 超级跑车上色 / 127
7.3 概念跑车绘制 / 128
 7.3.1 概念跑车造型细节分析 / 128
 7.3.2 概念跑车线稿绘制 / 129
 7.3.3 概念跑车上色 / 130
7.4 降压仪绘制 / 131
 7.4.1 降压仪造型细节分析 / 131
 7.4.2 降压仪线稿绘制 / 132
 7.4.3 降压仪上色 / 132
7.5 遥控钥匙绘制 / 134
 7.5.1 遥控钥匙造型细节分析 / 134
 7.5.2 遥控钥匙线稿绘制 / 134
 7.5.3 遥控钥匙上色 / 135
7.6 吸尘器绘制 / 136
 7.6.1 吸尘器造型细节分析 / 137
 7.6.2 吸尘器线稿绘制 / 137
 7.6.3 吸尘器上色 / 138
7.7 玩具车绘制 / 140
 7.7.1 玩具车造型细节分析 / 140
 7.7.2 玩具车线稿绘制 / 140
 7.7.3 玩具车上色 / 141
7.8 智力小魔屋绘制 / 142
 7.8.1 智力小魔屋造型细节分析 / 142
 7.8.2 智力小魔屋线稿绘制 / 142
 7.8.3 智力小魔屋上色 / 143

第 8 章 服装设计表现技法 / 145

8.1 人体结构和比例 / 145
 8.1.1 正常人体比例 / 145
 8.1.2 正常人体的骨骼 / 146
 8.1.3 服装设计人体比例 / 146
 8.1.4 人物模型的动态造型 / 146
8.2 人体的动态研究 / 147
 8.2.1 躯干的平衡线和动态支撑 / 148
 8.2.2 腿部姿态 / 148
 8.2.3 脚部姿态 / 149
 8.2.4 手部姿态 / 149
8.3 西部牛仔风格表现 / 151
8.4 波点风格表现 / 153
8.5 礼服裙表现 / 154
8.6 波希米亚淑女装风格表现 / 156
8.7 西装裙裤表现 / 157
8.8 连衣短裙表现 / 158
8.9 纱裙礼服表现 / 159
8.10 夏日风格表现 / 160
8.11 小裙装表现 / 160
8.12 时尚走秀风格表现 / 161
8.13 皮装表现 / 162
8.14 皮草风格表现 / 162
8.15 牛仔装表现 / 163
8.16 条纹面料时装表现 / 164
8.17 意大利风格表现 / 164

第 9 章 唯美插画风格场景设计 / 166

9.1 插画风格概述 / 166
9.2 通往幸福的小门 / 166
 9.2.1 线稿绘制 / 167
 9.2.2 上色过程 / 169
9.3 清晨的街道 / 172
 9.3.1 线稿绘制 / 173
 9.3.2 上色过程 / 174
9.4 小镇的咖啡馆 / 177
 9.4.1 线稿绘制 / 177
 9.4.2 上色过程 / 179

目录

第 10 章 动漫人物表现技法 / 182

10.1 丰富多彩的动漫人物 / 182
10.2 从真实人物到动漫人物形象的转变 / 183
10.3 线条与块面的应用 / 184
 10.3.1 线条的应用 / 184
 10.3.2 块面的应用 / 184
10.4 二次元色彩基础 / 185
 10.4.1 三原色 / 185
 10.4.2 互补色和同色系 / 186
 10.4.3 冷暖色调对比 / 186
 10.4.4 光影 / 186
10.5 长发美少女 / 187
10.6 猫耳朵琪琪 / 191
10.7 骑自行车的女孩 / 199
 10.7.1 线稿绘制 / 199
 10.7.2 上色过程 / 201

第 11 章 游戏插图绘制 / 205

11.1 叠色技巧 / 205
11.2 各种笔触绘出可爱效果 / 205
11.3 渐变色的表现 / 207
11.4 翼龙 / 208
 11.4.1 线稿绘制 / 208
 11.4.2 上色过程 / 209
11.5 大鹏鸟 / 212
 11.5.1 线稿绘制 / 213
 11.5.2 上色过程 / 214
11.6 修罗怪兽 / 216
 11.6.1 线稿和底色绘制 / 217
 11.6.2 细节刻画 / 218

第 1 章

Procreate 基本操作和画笔功能

1.1 Procreate 软件介绍

Procreate 是一款在平板电脑上配合电容感应笔（兼容性较好的是 Apple Pencil）进行绘画的软件，Procreate 的操作系统是 iPadOS，具有强大的绘画功能，丰富的笔刷和混色控制让设计师随时把握灵感，通过专业的功能集合进行线描、填色、设计等艺术创作。该软件充分利用了 iPad 屏幕触摸的便捷方式，拥有人性化的设计效果。

Procreate 软件曾经获得过 Apple 最佳设计奖和 App Store 必备应用奖，Procreate 是专为创意人士使用移动设备打造的一款应用。

Procreate 的主要特点包括较高的画布分辨率、136 种简单易用的画笔、高级图层系统以及高性能绘图引擎（由 iOS 上最快的 64 位绘图引擎 Silica M 支持）。

1.2 Procreate 软件界面

Procreate 软件的界面非常简洁，如图 1.1 所示，主要分为 4 部分，右上方为绘图工具区，包含了绘画创作所需的所有工具（绘图、涂抹、擦除、作品图层和颜色选取）；左上方为高级功能区，包含了所有的设置和绘图操作功能（图库、操作、调整、选取和变换变形）；左边侧栏是快捷工具栏，在这里能找到各种修改工具（调节画笔尺寸和不透明度、快速操作、撤销和重做）；界面中间为画布（绘图区域）。

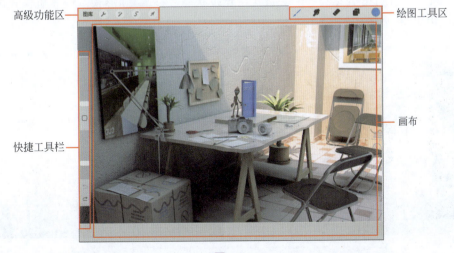

图 1.1

1.3 数控笔

Procreate 软件的最佳搭档是 Apple Pencil（画笔），这是一个需要额外购买的硬件，如图 1.2 所示。Apple Pencil 是一款智能触控笔，拥有压力传感器，可以配合用户的手指同时使用。Apple Pencil 搭载了一个 Lightning 接口，可以插到 Apple 设备上充电（也可以单独使用 iPad 充电器进行充电）。

图 1.2

Apple Pencil 借助蓝牙技术以及笔尖和触控技术感知位置、力度以及角度，实现最大限度的笔迹还原。它还解决了延迟的问题，几乎做到零延迟，最大限度地还原真实的绘画体验。

1.4 Procreate 操作方法

Procreate 软件的操作是和 iPad 基本操作手势相配合的（用指尖轻点、滑动），用指尖可以移动画布、撤销/重做、清除、拷贝、粘贴及选择菜单。下面就来熟悉一下 Procreate 软件的基本手势。

1.4.1 单指操作

Procreate 与 Apple Pencil 可以实现无缝结合，但指尖也可在画布上绘图（把指尖当作笔尖），如图 1.3 所示。

单指触摸屏幕可以绘图、涂抹和擦除画面。绘图时一指长按可以"速创形状"。比如绘制一个圆形，绘制完不要松手（手指保持长按状态数秒），圆形将以计算机模式进行弧线校正，如图 1.4 所示。

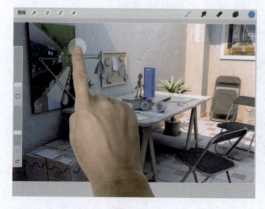

图 1.3

图 1.4

第 1 章
Procreate 基本操作和画笔功能

单指横向滑动图层可以对该图层进行选择，继续滑动其他图层，则可以加选图层，如图 1.5 所示。

1.4.2 双指操作

用双指同时在画布上轻点即可撤销上一个操作（相当于 Undo，两指可以是合并或分开的）。界面上方会出现通知信息，显示撤销了哪个操作，如图 1.6 所示。

图 1.5

图 1.6

双指可以对图像进行捏合缩放，这样可以缩小或放大视图，方便观察细节或看到全图。操作方法是将手指放至画布上，捏合手指缩小视图或者分开手指放大视图，如图 1.7 所示。

> **知识点拨**
>
> 快速捏合画布可以迅速让图像适应屏幕。操作方法是在使用手势操作的结尾快速在屏幕上捏合并放开手指。如果想回到快速捏合前的画布画面，反向操作快速捏合的手势即可。

双指可以对图像进行捏合旋转，这样可以旋转画布来找到最适合的角度（有时候将图像旋转至一定的角度更适合下笔绘画）。操作方法是在手指捏合画布时转动手指，即可旋转画布，如图 1.8 所示。

图 1.7

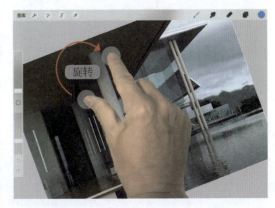

图 1.8

双指操作在"图层"面板可以提高工作效率。在图层列表中将两指捏合即可将图层及中间包含的所有图层进行合并。两指轻点图层还可以调整该图层的不透明度。操作方法是：两指轻点图层，激活该图层的不透明度设置状态，接着在画布上向左右拖动手指，即可增加或降低图层可见度，如图 1.9 所示。

1.4.3 三指操作

用三指同时在画布上轻点即可执行重做命令（相当于 Redo 命令），三指可以合并或分开。如同撤销操作一样，可以在画布上用三指长按，快速重做一系列操作，如图 1.10 所示。在画布上用左右擦除的动作同时滑动三指即可将图层的内容擦除，如图 1.11 所示。

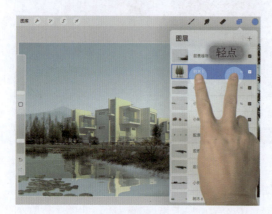

图 1.9　　　　　　　　　　　图 1.10

用三指往屏幕下方滑动即可打开"拷贝并粘贴"工具栏。该工具栏中提供了剪切、拷贝、全部拷贝、复制、剪切并粘贴和粘贴等功能按钮，如图 1.12 所示。

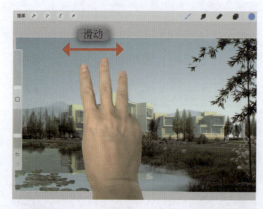 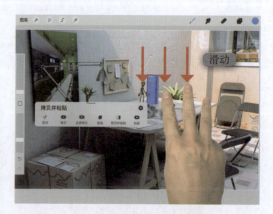

图 1.11　　　　　　　　　　　图 1.12

1.4.4 四指操作

用四指轻点界面可切换全屏模式和界面模式。当想要让界面只有绘图画面时，用四指

第 1 章
Procreate 基本操作和画笔功能

轻点屏幕即可激活全屏模式（界面将会隐藏），再次用四指轻点屏幕即可切换回界面模式（轻点全屏模式左上角的图标也可切换回界面模式）。

1.5 在 Procreate 中选取颜色

在 Procreate 中绘画时有多重选择颜色的方法，可以在色盘中任意选择需要的颜色，也可以在已有的图片中吸取颜色，还可以导入一个已有的色盘。图 1.13 为色盘。

1.5.1 色盘

在色盘外围有一个色相环，用于进行色相的选择。当确定了颜色的色相后，在中间的圆圈内可以对该色相进行进一步调整，横向为饱和度，纵向为明暗度，如图 1.14 所示。

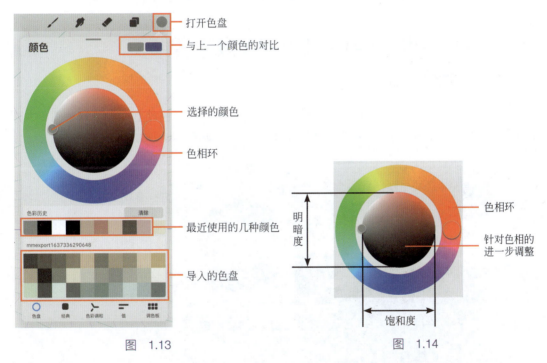

图 1.13　　　　　　　　　　图 1.14

在选择一个颜色时，先确定色相，比如红色，此时圆圈内包含了红色色相的所有颜色，可以根据饱和度和明暗度进一步选择。比如，要选择一个肤色，首先应该确定色相为红色，然后在圆圈内选择明度较高的红色，也就是浅粉红色，在浅粉红色基础上选择明度较高的区域即能得到肤色。在绘画过程中，由于肤色色系有不同的投影，所以要在这个肤色基础上选择邻近的颜色，比如饱和度、明暗度不同的肤色。

1.5.2 经典选色器

经典选色器是一种使用色相、饱和度和明暗度参数调色的调色盘，这是一种较为"古老"的调色方法，但是熟悉 Photoshop 软件的人对这种调色方法比较熟悉，如图 1.15 所示。

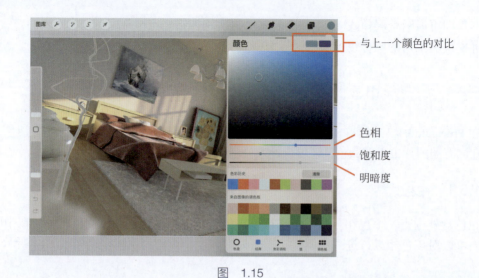

图 1.15

挑选完颜色后，只要轻点色彩面板以外的任何一处即可关闭界面。

1.5.3 智能选色器

智能选色器是一种通过软件系统提供帮助的选色色盘。该色盘上有大圆和小圆，大圆是直接选择的颜色，旁边的小圆则是软件完成的选色，如图 1.16 所示。

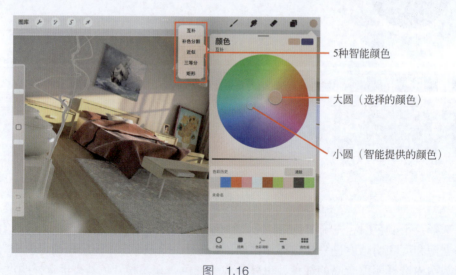

图 1.16

软件可以帮助用户选择 5 种智能颜色：互补、补色分割、近似、三等分和矩形。单击"颜色"下方的选项列表，选择要智能提供的颜色种类。

1. 互补

当选择一个颜色时，系统会在小圆内提供该颜色的补色。一般情况下，补色配色能够产生最大限度的色差，能够让画面更加醒目，而补色不是每个人都能够选准的，所以这个

第1章
Procreate 基本操作和画笔功能

功能非常有用。

2. 补色分割

与互补不同的是，补色分割功能可提供两个小圆，分别是暖色系和冷色系，这为设计师提供了更加灵活的可选方案。

3. 近似

这个选项可以提供两个不同的颜色，分别比选中的颜色更深和更浅。设计师在绘画时会考虑阴影处的颜色和高光下的颜色，智能选色器给出了这两种快捷选择方式，帮助设计师节省时间。

4. 三等分

这个选项与补色分割有点类似，也提供两个小圆，不同的是系统提供的不是补色，而是同类色，目的是让设计师能够选择更为丰富的颜色作画，而不是只用一种颜色。

5. 矩形

矩形的功能与三等分相同，提供多种同类色用于画面的表达，只是这里提供了3个同类颜色。

图 1.17 是 5 种智能选色方案对比。

图 1.17

1.5.4 精准参数化颜色

设计师在设计作品时对颜色有精确的要求，而不是凭感觉和眼睛分辨颜色。利用精准的滑条控制色相/饱和度/亮度、红/绿/蓝以及十六进制数值可以准确地选择颜色，如图 1.18 所示。

> **知识点拨**
>
> R、G、B 滑键都设置为 0 时会获得纯黑色，都设置为 255 时则呈现纯白色。要调配正红、正绿或正蓝色，只要将相应滑键设置为 255，并将另外两个原色滑键设为 0 即可；要调制中间色（如紫色），可以将两个原色（如红、蓝）滑键设置为最大值，并将第三个滑键（绿）设置为最小值。

1.5.5 调色板选色

调色板是 Procreate 最为独特的选色模块。在这里设计师可以将自己最喜爱的色彩用

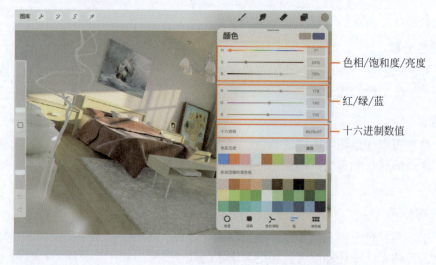

图 1.18

色卡保存下来，也可以创建或导入别人的调色板，甚至还能从作品中自动生成调色板，如图1.19所示。调色板可以以紧凑模式和大调色板模式显示。在大调色板模式下，颜色将有自己的命名，这是iPadOS 14以上系统独特的调色板显示功能。

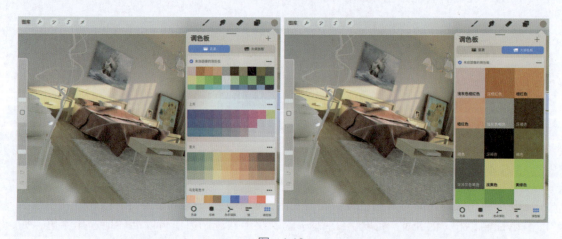

图 1.19

单击"+"图标，可以创建新的调色板，还可以从相机、文件和照片新建调色板，如图1.20所示。调色板可以分享给别人或复制、删除，如图1.21所示。

1.5.6　从作品中选择颜色

在画布中可以使用两种方法选择颜色，一种方法是长按画布，弹出一个取色环，相当于用Photoshop的吸管工具取色；另一种方法是单击界面左侧的取色按钮，同样会弹出取色环（和长按画布的效果一样）。取色环和取色按钮如图1.22所示。

第 1 章
Procreate 基本操作和画笔功能

图 1.20　　　　　　　图 1.21　　　　　　　图 1.22

1.6　Procreate 绘图工具

Procreate 软件界面的右上方是绘图工具区，在这里有绘图所需的所有工具，它们是绘画、涂抹、擦除、图层和颜色，如图 1.23 所示。

图 1.23

当在画笔库选择一个画笔后，（绘画）、（涂抹）和（擦除）3 个工具共用一个画笔。绘画工具用于激活画笔，在画布中绘画。"绘画"列表中有内置的上百种画笔库，通过选择各种画笔（如毛笔、铅笔、蜡笔等）模拟不同笔触效果。在这里可以管理画笔库、导入自定义画笔或分享个人画笔等。

1.6.1　载入新画笔库

载入一套新画笔库的方法如下。

单击画笔库右上方的"+"图标，打开"画笔工作室"，单击"导入"按钮，从资源浏览器中选择画笔文件即可，如图 1.24 所示。

还有一种更简单的导入画笔库的方法，直接单击要下载的画笔库文件（画笔库文件的扩展名是 .brushset），iPad 会自动弹出要打开的软件名称，选择 Procreate 软件即可自动导入画笔库。最新导入的画笔库在第一排显示，如图 1.25 所示。

1.6.2　选择画笔绘图

打开相应的画笔库，选择需要的画笔，就可以进行绘图了。利用左方侧栏的两个调节按钮调整画笔的尺寸及不透明度。在"画笔工作室"中还可以编辑现有画笔设置（如压力

图 1.24

或平滑度等参数）。试着用手指以不同的速度绘画，有些画笔依不同的绘画手速展现不同的效果。使用 Apple Pencil 可以发挥画笔的各项功能，如压感和倾斜度会影响画笔的效果，包括暗度、粗细度、不透明度、散布，甚至颜色都会改变，如同使用真实的画笔一样，如图 1.26 所示。

图 1.25　　　　　　　　　　　　　　图 1.26

1.6.3　涂抹工具

涂抹工具会根据不透明度的设置呈现不同的效果，用左方侧栏增加不透明度以强化涂抹效果或降低不透明度以表现较细微的变化。

当用全力使用涂抹工具时，它将湿混颜色，在快速地混合颜色的同时，能看到画布上的颜料有涂抹的痕迹。涂抹力度较轻时的涂抹效果较为柔和、细腻，适用于创造渐层、光影糅合或铅笔涂抹效果，如图 1.27 所示。

第 1 章
Procreate 基本操作和画笔功能

图 1.27

1.6.4 擦除工具

擦除工具用于擦除错误、移除颜色、创建透明区域等。利用左方侧栏的不透明度按钮调整橡皮擦除的强度，可以创造半透明效果，如图 1.28 所示。

图 1.28

> **知识点拨**
>
> 绘画、涂抹和擦除可以分别指定不同的画笔，如果想使用同一画笔进行绘图、涂抹和擦除时，轻点并长按尚未选定画笔的绘图、涂抹或擦除图标，即可将当前的画笔套用到该工具上。

1.6.5 保存画笔设置

对画笔的尺寸和不透明度的设置可以进行保存，以便绘画时节省时间。最多可以同时保存 4 种画笔设置。

长按并拖动侧栏中的两个滑动键时，会跳出窗口，可以预览画笔尺寸和不透明度，如图 1.29 所示。在此预览窗口的右上角单击 "+" 图标即可保存当前设置。

单击"+"图标后，会在侧栏的相应滑动键中出现一条细线，称为槽点，可供日后选择，如图 1.30 所示。

图 1.29

图 1.30

知识点拨

可以为绘画、涂抹和擦除功能中的任何画笔应用此设置。若想删除一个槽点，轻点该槽点打开预览窗口，原先的"+"图标会变成"-"图标，轻点"-"图标即可删除槽点及其相应设置。

1.7 Procreate 画笔库

Procreate 的画笔库用于编辑、管理、分享并制作画笔。轻点 ✏ 按钮就可以启用画笔工具，再次轻点该按钮就可以打开"画笔库"，如图 1.31 所示。

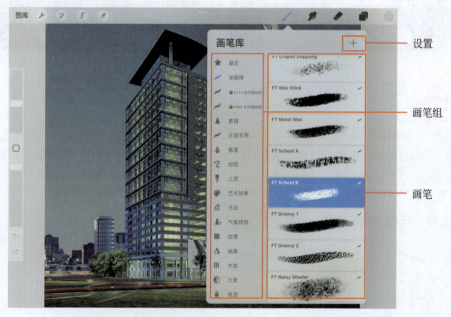
图 1.31

第1章 Procreate 基本操作和画笔功能

1.7.1 画笔组

画笔库左边面板有以不同风格分类的画笔组列表。在画笔组列表中滑动浏览，轻点一个画笔组后在右半部会显示组里的画笔。选定一个画笔组后，该组会蓝色高亮标示。

1.7.2 画笔

画笔库右半部面板列出当前选定画笔组中的所有可用画笔。轻点一个画笔组浏览画笔，画笔列表中显示每支画笔的名称和笔刷效果预览。拖动列表进行浏览、轻点一支画笔以选定，再轻点画布即可开始绘画。

1.7.3 "画笔工作室"设置

在"画笔工作室"界面可以对选中的画笔进行修改设置，也可以创建一支新画笔。有两种方法创建新画笔，轻点画笔库右上角的"+"按钮创建新画笔，或轻点选中的笔刷以变更现有设置。在这里可以对画笔的形状、颗粒、行为表现、颜色、反应、不透明度、锥度及其他选项进行全方位的编辑。

"画笔工作室"界面分为属性参数列表、设置及绘图板3部分，如图1.32所示。

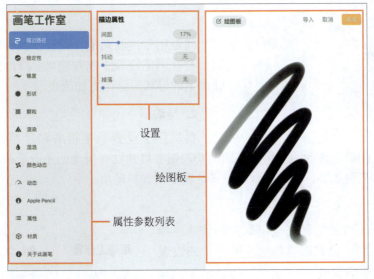

图 1.32

1. 属性参数列表

"画笔工作室"界面最左边的菜单中列出了画笔属性，用于调整和创建独特的画笔。可以调整笔刷的形状和颗粒、变更笔刷的外形并调节 Procreate 与画笔的互动渲染效果；可以变更动态属性以控制画笔与下笔速度的反应以及 Apple Pencil 压力；可以添加湿混属性以改变画笔在画布上的颜色混合效果；可调整 Apple Pencil 行为设置，为画笔属性增添限制。

013

2. 设置

在该区域可利用每个设置类别中的滑动键、开关和其他简易控制键调整多种画笔属性。从左方属性参数列表选择一个属性参数后，设置区域就显示出可调整的各种设置，各个属性能调整的属性不同。

3. 绘图板

在绘图板中可以预览调整后的笔刷变化。当改变参数设置后，在绘图板中的图形就会更新以显示调整后的效果，可以试着用画笔在此区域进行笔刷涂鸦测试。

1.8 Procreate 画笔属性参数

"画笔工作室"界面中的大多数设置含有数值栏，它同时是进入高级画笔设置的按钮。轻点一个设置的数值，即可打开一个窗口，可以在其中对笔刷进行微调。

1.8.1 描边路径

用手指或 Apple Pencil 在屏幕上移动时，Procreate 通过计算生成的笔画形状就是描边路径。在描边路径中，用间距、抖动和掉落等参数调整笔画的表现，如图 1.33 所示。

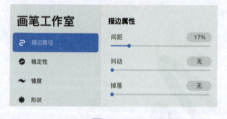

图 1.33

1. 间距

间距用于控制画笔在路径上的密度。增加间距值，会在画笔路径上出现空隙；降低间距值，则会让画笔的形状沿路径更加流畅。

2. 抖动

抖动用于设置画笔沿着路径绘制的随机偏移量。该值可控制画笔抖动的效果，关闭此功能则会得到没有抖动的平滑笔画。但有些时候需要模拟自然笔刷效果，如铅笔颗粒效果，就要设置抖动值。

3. 掉落

掉落让下笔时的笔触完全可见并随着路径延伸而淡出。关闭此设置以移除淡出效果，或设置快速淡出至透明的效果。

1.8.2 稳定性

稳定性让笔画平滑流畅，线条更平直，如图 1.34 所示。

1. 流线

流线设置可以自动将线条中的抖动和瑕疵变得平滑顺畅，这里的参数对于上墨和手写画笔特

图 1.34

别重要,可通过"数量"和"压力"设置调节画笔形态。
- 数量。提高该值可让笔画效果平滑,降低或关闭该值则能产生不平滑且更随机的自然线条。
- 压力。提高该值可让笔画效果浓重,降低或关闭该值则能让笔画效果浅淡。

2. 稳定性

稳定性参数设置得越高,笔画越流畅,线条越平直。稳定性和画笔的运笔速度有关,运笔速度越快,笔画越平滑。

3. 动作过滤

动作过滤参数可以让绘画过程中的一些突然的抖动和笔画瑕疵得到有效修整或忽略。
- 数量。该值越高,越能去除笔画中特别突出的抖动和瑕疵。如此一来,不论用什么速度绘制线条,都可以得到流畅平直的笔画。
- 表现。该值只有在动作过滤参数启用时起作用。动作过滤有效去除了笔画中的抖动,同时也让笔画显得过于平直流畅(产生呆板效果),表现值可以让笔画多一些手绘的感觉。

1.8.3 锥度

当画笔在画布上绘画时,锥度可以让画笔在画布上有粗细变化,让绘画效果更自然,更接近真实画笔,如图 1.35 所示。

图 1.35

1. 压力锥度

配合压力锥度的调节,能手动延长画笔起始和结尾的锥度,获得更真实的笔触。
将压力锥度滑动键往中间拉动可以调节锥度,可以设置笔画起始、结尾或两端的锥度。
- 接合尖端尺寸。启用此功能时,调节压力锥度滑动键的其中一端时会自动更新另一端。
- 尺寸。控制锥度由粗变细时的渐变程度。

- 不透明度。将尾端锥度淡出至透明。
- 压力。配合 Apple Pencil 的压力反馈，产生反应更快的自然锥度，让线条尾端更快变细。
- 尖端。该值较低时会让锥度表现得如同画笔有着极细的笔尖；该值较高时，画笔的笔尖表现较粗。
- 尖端动画。当 Procreate 为画笔增添额外锥度时，可以打开此按钮查看套用效果，或依自己的喜好关闭此按钮隐藏动画预览。

2. 触摸锥度

该区域的参数用于控制手指触摸画布的笔画效果，两个参数的含义与压力锥度相同，这里不再赘述。

1.8.4 形状

在画布上轻点就能清楚地看到画笔的形状。利用形状来源工具将图像导入，用以改变笔尖形状，并调节散布、旋转等设置，如图 1.36 所示。

1. 形状来源

通过形状来源工具可导入图像，并将其设置为画笔的基本形状。

单击"编辑"按钮可打开"形状编辑器"窗口，可从照片或文件导入新形状，粘贴一个拷贝图像，或进入 Procreate 的"源库"中选取一系列软件自带的默认形状，如图 1.37 所示。

图 1.36

图 1.37

2. 形状行为

一个画笔的形状可以通过轻按画笔（在画布上轻点一下）观察到，笔画则是由画笔形状沿着路径反复"印"在画布上形成的连续形状。在"形状行为"参数区域，可以设置形状的散布、旋转等。

- 散布。默认设置下，形状没有扩散效果，都是统一的方向。散布设置可以让画笔形

状随机分布，其值越大，随机效果越明显。
- 旋转。该参数设置在中间（0%）时，形状方向不会根据笔画方向而变化；设置为正值（滑动键右方）时，形状会沿笔画方向旋转；设为负值（滑动键左方）时，形状会沿着与笔画方向相反的方向旋转。
- 个数。设置形状多次印到同一个位置的次数，最多可重复印 16 次。此功能在配合散布设置时最能体现出效果，因为在同一点印上的多个形状会以不同方向随机旋转。
- 个数抖动。设置画笔滴溅在一个位置的随机效果。
- 随机化。在笔画随机旋转形状的时候，激活该选项可让每一个笔画都与前一个笔画不一样，创造出更自然的笔画效果，如图 1.38 所示。

图 1.38

- 方位。激活该选项可让 Apple Pencil 在旋转时产生手写笔的效果。
- 水平 / 垂直翻转。用于翻转形状以创造多元而自然的笔画效果。
- 画笔圆度图表。拖动圆形右侧的绿色节点可改变形状的基本旋转方向，拖动圆形上下的蓝色节点可挤压形状。
- 压力圆度。根据 Apple Pencil 上施加的压力挤压形状。
- 倾斜圆度。根据 Apple Pencil 的倾斜度挤压形状。

3. 形状过滤

形状过滤用于调节抗锯齿效果（控制图像引擎如何处理形状边缘）。有"没有过滤""经典过滤""改进过滤"3 个选项。

1.8.5 颗粒

颗粒的参数与形状类似，主要控制画笔形状中颗粒的抖动、选择、随机频率等属性，如图 1.39 所示。

1.8.6 湿混

通过稀释、支付、攻击或拖拉长度等控制画笔的混色特征，如图 1.40 所示。

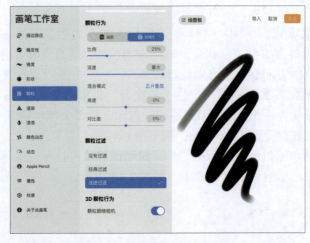

图 1.39

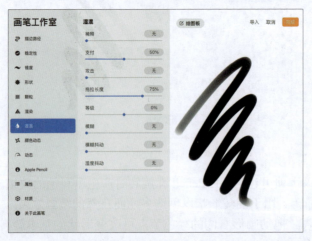

图 1.40

- 稀释。设置画笔上颜料的含水量。
- 支付。设置在下笔时画笔含有多少颜料。如同现实中的画笔一样,在画布上拖拉得越长,画布上就会留下越多的颜料。而当画笔上的颜料快用尽时,颜色就会越来越淡。
- 攻击。调节颜料留在画布上的薄厚。较大的值能让整个笔画有更加厚重的颜料效果。
- 拖拉长度。设置画笔在画布上拖拉颜料的长度,用来创造自然混合、拖拉颜色的效果。
- 等级。设置画笔纹理的厚重度和对比度。
- 模糊。调整画笔在画布上对颜料添加的模糊程度以及下笔后此模糊效果的晕染程度。
- 模糊抖动。设置模糊的随机范围。
- 湿度抖动。设置水分与颜料的混合效果,产生更为写实的效果。

知识点拨

有时在调整设置后可能会发现画笔似乎没有改变,此时可以试着调整其他设置,因为有些设置会与其他设制在效果上互相抵消。

第1章 Procreate 基本操作和画笔功能

1.9 画笔的操作

在"画笔工作室"中,可以导入或删除画笔,将多个画笔组成组,还可以创建自己专用的画笔库,如"厚涂笔刷组""水彩笔刷组""常用万能笔刷组"等。

1.9.1 自定义画笔组

自定义画笔组可以更方便地组织管理画笔。将画笔组列表往下拉,单击蓝色的"+"按钮,即可创建一个新画笔组。

轻点自定义画笔组,即可看到菜单,包括"重命名""删除""分享""复制"选项,可以对该画笔组进行相应的操作,如图 1.41 所示。

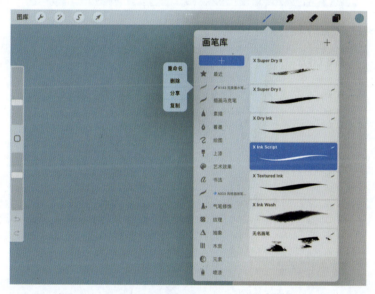

图 1.41

拖动一个画笔可以将该画笔放置到别的画笔组中,向左滑动画笔,会出现"删除""分享""复制"选项,可以对该画笔进行相应的操作,如图 1.42 所示。

1.9.2 创建拥有自定义名称和版权的画笔

当拥有一个习惯使用的画笔或自己创建的画笔后,可以对这个画笔进行命名并签名(拥有自己的版权),在 Procreate 中进行以下操作。

双击一个画笔,打开"画笔工作室",进入"关于此画笔"页面,在这里可以给画笔命名,还可以给画笔上传头像以及手写签名,如图 1.43 所示。

- 画笔名称。轻点当前的画笔名称激活屏幕键盘,输入新名称后轻点屏幕键盘"确认"键。
- 个人头像。轻点灰色头像打开"图像源"选项,可以用相机拍摄或载入相册中的已有图片。

图 1.42

图 1.43

- 制作者名称。轻点"创作者"后方灰色的"名称"输入栏，激活屏幕键盘，输入自己的名字。
- 创建日期。Procreate 会自动记录此画笔创建的日期及时间。
- 签名。在虚线上使用手指或 Apple Pencil 签名。
- 创建新重置点。当制作者对当下的画笔设计感到满意，但还想继续试验其他设置时，可以保存该设置。
- 重置画笔。重置当前的所有设置，回到默认画笔的状态。

知识点拨

在修改一个画笔时，建议先复制一个相同的画笔进行修改，不要在原来的画笔上进行修改，否则修改失败后就无法恢复原来的设置了。

第 2 章

Procreate 的图层和图形操作

2.1 认识图层

用过 Photoshop 软件的人都知道图层。Procreate 也有图层，每一个图层就像一个透明玻璃，而图层内容就画在这些玻璃上。如果玻璃上什么都没有，这就是个完全透明的空图层；当各个玻璃上都有图像时，自上而下俯视所有图层，就会形成图像的显示效果。由此可见，一个分层的图像文件是由多个图层叠加而成的，如图 2.1 所示。

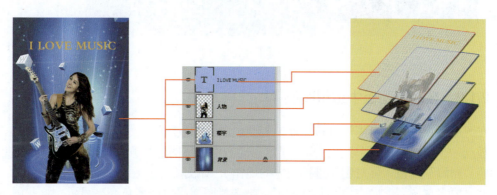

图 2.1

2.1.1 Procreate 的图层面板

图层面板用于编辑分层的作品，在其中可以对图层进行移动、复制、编辑或调和不同图层的效果。单击工具栏的 ▇（图层）按钮，打开图层面板，如图 2.2 所示。

- 新增图层。在图层列表中单击"+"图标可以新增一个图层，新增的图层位于当前选定图层之上。
- 隐藏图层/可见图层。勾选该复选框则图层可见，反之则该图层被隐藏。
- 选定图层。当选定一个图层时，该图层以蓝色高亮显示，绘制的内容将放在选定图层上。第二次轻点该图层，会弹出编辑菜单。
- 图层缩略图。显示当前图层的内容。当背景透明时，显示浅色方格。
- 图层名称。默认是系统定义的名称。可以对图层进行命名，以方便对图层进行组织。
- 混合模式。单击该按钮可打开混合模式窗口，为图层赋予多种混合方法，或设置图层的透明度。
- 背景图层。每个 Procreate 文件都自带一个作为背景颜色的图层，轻点此图层可以改变背景颜色。

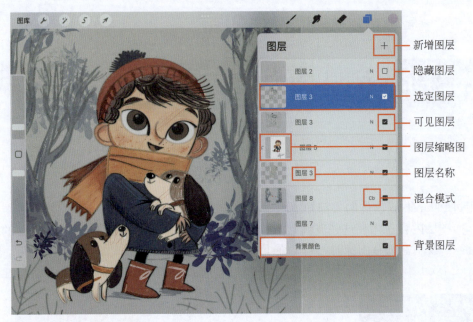

图 2.2

2.1.2 在图层面板中组织图层

在图层面板中可以对图层进行建立、复制、删除和成组。

轻点一个图层，该图层以蓝色高亮显示。向右滑动该图层打开图层选项（显示"锁定""复制""删除"按钮，可对图层进行相应的操作），如图2.3所示。

如果要多选图层，向右滑动其他图层，被选择图层将以浅蓝色高亮显示，这些图层可以同时进行删除、移动和旋转等操作，如图2.4所示。

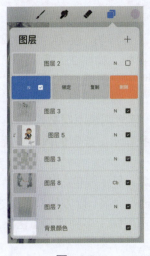

图 2.3

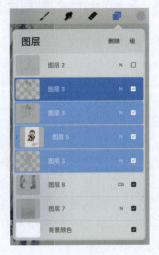

图 2.4

第 2 章
Procreate 的图层和图形操作

用两指捏合可以将选择的多个图层合并成一组，如图 2.5 所示。也可以单击"图层"面板右上角的"组"按钮将多个图层成组，如图 2.6 所示。

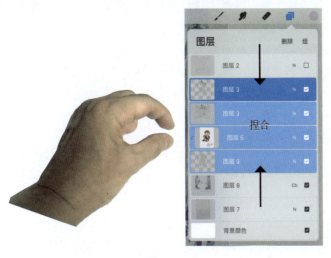

图 2.5

图 2.6

2.2 图层面板的操作

在图层选项菜单中可以对图层进行重命名、选择、拷贝、填充图层、清除等操作。图层菜单中的蒙版工具非常强大，可以进行阿尔法锁定、创建蒙版、参考、合并等操作。轻点图层，就会打开相应的图层选项菜单，如图 2.7 所示。

图 2.7

2.2.1 给图层重命名

新增图层时，系统会自动以递增数字作为它的默认名称，例如图层 1、图层 2、图层 3 等。

023

可以为它们重新命名以方便查找内容。

选择菜单中的"重命名"选项，系统将弹出屏幕键盘，输入图层名称后，按下屏幕键盘上的"确认"键或轻点画布其他任意处退出屏幕键盘界面即可。

2.2.2 图层的选择

选择菜单中的"选择"选项后，将选取该图层中不透明的内容（已绘画的部分），选区外的部分会以动态斜对角虚线显示。在选区内能进行各种操作，如绘画、变形变换、复制、羽化、清除等。

如果想取消选择，单击界面左上方的 S 按钮即可。

2.2.3 拷贝、填充图层、清除和反转操作

"拷贝"选项是将图层中的内容复制到剪切板中。"填充图层"选项是将当前颜色填充到当前图层中。如果有选择区域，则将颜色填充到选择区域中；如果没有选择区域，则将颜色填充到整个图层中。"清除"选项是将选中区域的内容清空，没有选择区域则将整个图层的内容清空。"反转"选项是将图层中的颜色反转，反转后的颜色将被它的互补色取代。

2.2.4 图层的阿尔法锁定

图层的阿尔法锁定功能非常有用。选择"阿尔法锁定"选项后，该图层的透明区域将被锁定，在该图层上进行的所有绘画操作都将在未锁定区域进行，这样可以有效保护透明区域不被涂抹。

选择菜单中的"阿尔法锁定"选项后，透明区域以浅色棋盘格显示，如图2.8所示。

图 2.8

> **知识点拨**
>
> 用两指向右滑动选定图层，则会激活"阿尔法锁定"选项，再次向右滑动则关闭该选项，这是一个快捷方式。

2.2.5 图层蒙版

在菜单中选择"蒙版"选项后，将在选定图层上方新建一个子级蒙版图层，可以在蒙版上改变父级图层的外观而不破坏其内容，这样就能试验各种颜色及效果。下面举例说明其具体用法。

（1）打开一个分层图片，选择人物的丸子发髻图层（图层5），要将人物头上的两个丸子发髻抹掉，如图2.9所示。

（2）轻点该图层，在弹出的菜单中选择"蒙版"选项，此时丸子发髻图层上方会产生一个"图层蒙版"，如图2.10所示。这个图层已经捆绑在它下面的父级图层上（可以试着

第 2 章
Procreate 的图层和图形操作

移动任意一个图层的顺序，另一个也会始终跟着一起移动，这就是该图层的专属蒙版）。

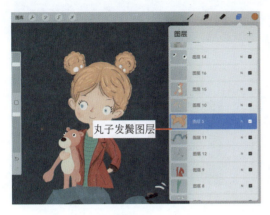
图 2.9

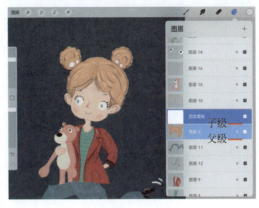
图 2.10

（3）使用黑色涂抹图层蒙版，将丸子发髻抹掉，如图 2.11 所示。此时你会发现图层蒙版中只识别黑、白、灰。这是因为蒙版是以透明度的方式显示父级图层中的内容，黑色代表透明度为 0%（不透明），纯白色代表透明度为 100%（完全透明）。

（4）使用不同深度的灰色涂抹图层蒙版，抹掉丸子发髻区域，将产生半透明效果，这就是蒙版的用处，如图 2.12 所示。该操作并没有直接破坏父级图层，而是通过更改图层蒙版上的黑、白、灰显示下面的父级图层。

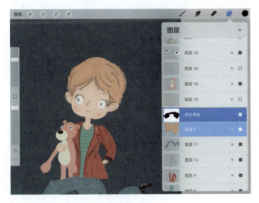
图 2.11

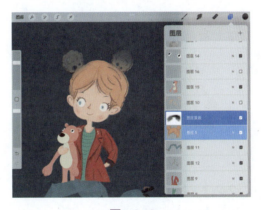
图 2.12

2.2.6 图层剪辑蒙版

剪辑蒙版读取下方的图层作为通道。剪辑蒙版的用法比蒙版更加灵活，它不与父级图层捆绑，可以随意移动图层的顺序。当它移动到某图层上方时，它就作用于其下面的那个图层。而且剪辑蒙版不像蒙版那样只用黑、白、灰处理透明度，而是通过下方图层的透明度叠加出效果。下面用一个案例解释它的用法。

（1）继续上一个例子，在网页中下载一个花纹图片到 iPad 相册中，单击 按钮，选择"添加"选项，在相册中导入下载的花纹图片，将其移动到人物的红色衣服图层上方（图

层9），如图2.13所示。

图 2.13

（2）轻点花纹图片图层，在弹出的菜单中选择"剪辑蒙版"选项，此时花纹已经嵌入红色衣服，如图2.14所示。剪辑蒙版的用法就是将下面图层的不透明通道应用于上面的图层中。单击图层名称右边的 N 按钮，打开图层混合选项，设置不透明度为42%，设置混合模式为点光（类似Photoshop的混合模式用法），服装和花纹混合在一起，如图2.15所示。

图 2.14

图 2.15

2.2.7 图层的参考功能

"参考"是一个便捷功能，用于将线稿和上色稿分开，便于绘画者创作。下面举例说明。

（1）在画布中绘制线稿，如图2.16所示。轻点该图层，在弹出的菜单中选择"参考"选项，如图2.17所示。

（2）在线稿图层之上新建一个透明图层，如图2.18所示，以线稿为依据进行填色，此时颜色快填功能将根据线稿的边界进行填充，线稿层和填色层是分开的，如图2.19所示。

> **知识点拨**
>
> 颜色快填功能可以实现快速填色操作，将界面右上角的色盘图标拖动到画布的一个封闭的区域，即可实现快速填充操作。

第 2 章
Procreate 的图层和图形操作

图　2.16

图　2.17

图　2.18

图　2.19

2.2.8　向下合并和向下组合功能

"向下合并"选项用于将多个相邻图层合并为一层，"向下组合"选项用于将多个相邻图层成组。如果想将一组图层合并为一层，使用捏合手势即可将这组图层合并，如图 2.20 所示。

图　2.20

2.3 绘图指引和辅助功能

在 Procreate 中绘画时可以设置一些辅助线，以帮助设计师进行创作。单击 ![画笔] 按钮打开"操作"面板，在 ![画布] （画布）页面激活"绘图指引"选项，如图 2.21 所示，这样就打开了辅助线模式。

单击"编辑绘图指引"选项，打开"绘图指引"面板，如图 2.22 所示。这里有不同的参考线显示方式，可以设置不透明度、参考线的粗细度和网格尺寸，如图 2.23 所示。

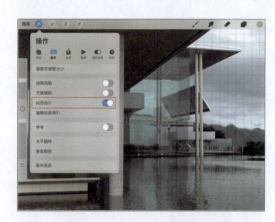

图 2.21　　　　　　　　　　　图 2.22

"透视"可以通过放置灭点的方法设置一点透视、两点透视或三点透视的参考线，这对于场景绘图非常有帮助，如图 2.24 所示。

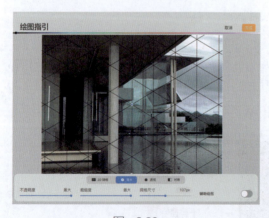

图 2.23　　　　　　　　　　　图 2.24

在"辅助绘图"选项关闭状态下，透视参考线仅给设计师提供视觉上的参考，如图 2.25 所示。如果打开"辅助绘图"选项，则绘画时线条将自动吸附到参考线上，这相当于给设计师提供了标尺辅助功能，如图 2.26 所示。

"对称"不仅以坐标系形式的对称网格显示参考线，还能够让画笔以对称方式绘图。对称方式有垂直、水平、四象限和径向 4 种模式，如图 2.27 所示。移动对称原点可以重

第 2 章
Procreate 的图层和图形操作

图 2.25

图 2.26

新放置对称中心点，如图 2.28 所示。

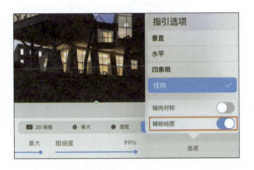

图 2.27

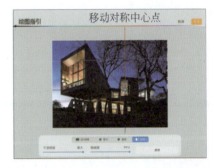

图 2.28

"辅助绘图"选项默认是打开的，绘画时可以对称方式描绘，如图 2.29 所示。"辅助绘图"选项开关在快捷菜单中也有，如图 2.30 所示。如果关闭"辅助绘图"选项，则辅助线仅以参考线方式存在。"轴向对称"选项是将绘画以每个轴为对称参考进行镜像，这里不再赘述。

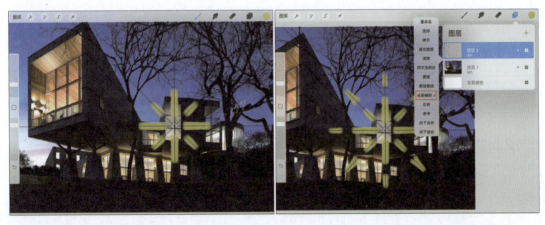

图 2.29 图 2.30

029

2.4 Procreate 速创形状功能

一般绘画者没有经过系统训练，画出的线条和弧线往往是抖动的。Procreate 有一种功能，当画出一条线或一个封闭形状后不要将画笔离开画布，停留 1s 后系统将自动对画出的形状进行软件校正，从而产生流畅顺滑的弧线、直线或折线，这个形状就是速创形状，如图 2.31 所示。速创形状可以进行编辑，如方形可以设置成正方形，如图 2.32 所示，圆形可以拖动结点重新定义弧度。

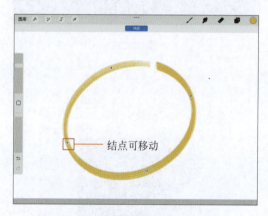

图 2.31

图 2.32

知识点拨

如果创建的形状不平均，画笔长按时用另一根手指按住画布不放，这样可以使长方形变成正方形，使椭圆形变成正圆形，使三角形变成等边三角形。

想要缩放或旋转速创形状，首先保持手指长按，接着拖动手指调整形状的大小及方向即可。在拖动形状时将另一只手指置于画布上，能够以增减 15°角的步长精准旋转形状。

2.5 Procreate 的图形选择功能

在图形图像软件中，选择区域是比较重要的一项操作。绘画时，非选择区域相当于受到了保护，所有的绘画和编辑都只能在选区中进行，这就是电脑绘图与传统绘画的区别。

2.5.1 基本选择方法

单击 S 按钮，打开"选择"面板，这里有自动、手绘、矩形和椭圆 4 种选择模式，能够让设计师对选区有足够的可控性，如图 2.33 所示。

自动选择模式类似于 Photoshop 中的魔棒选择工具，只要在画布上轻点即可选择图层上的物体轮廓，这种选择是以邻近色为依据进行的。

第 2 章
Procreate 的图层和图形操作

单击"自动"按钮,轻点浅灰色背景(选中区域之所以是深灰色,是因为自动选择模式以选中色的补色呈现),如图 2.34 所示。由于浅灰色背景不是很纯净,所以并没有完全选中背景。此时向右滑动画布,就会增加选择阈值,也就是增加浅灰色的容差,直到背景全部被选中,如图 2.35 所示。这就是自动选择模式的用法。

图 2.33

图 2.34

手绘选择模式是使用画笔进行选区绘制,画笔圈中的区域即为选区。这种选择方法可以连续圈选,也可以用多边形方式圈选,如果想封闭选区,单击选择虚线起始点的灰色圆点即可,如图 2.36 所示。

图 2.35

图 2.36

矩形和椭圆选择模式是使用矩形和椭圆形框选。

在 4 种选择模式下方有 8 个选项,用于对选区加选、减选、反转、羽化和清除等。其中,"拷贝并粘贴"是快速复制选区内图形的快捷工具,"颜色填充"是在选区中快速填充当前色盘颜色的快捷工具(也可以像自动选择模式一样进行阈值调整)。这些功能非常简单,这里不再赘述。

2.5.2 高级选择方法

在 Procreate 中,有几个鲜为人知的选择方法,可以大幅加快绘画速度。

长按 S 按钮，系统会载入上一次使用的选区，系统有记忆功能，载入选区后可以对当前选区进行进一步编辑。

使用"选择"面板下方的"存储并加载"功能，可以将选区保存起来，以备日后加载。

可以在图层上用两指长按快速选择，配合羽化工具能获得比较好的选择效果。

在图层菜单中选择"选择"选项，可以立刻加载该图层的图形选区，这是一个快捷操作，如图 2.37 所示。

图 2.37

2.6 Procreate 的裁剪和缩放功能

在 Procreate 中可以自由裁剪画布以及缩放画布的尺寸。裁剪就是将一幅画截取局部或扩展画布边缘让尺寸更大，缩放就是将画布按比例缩小或放大。

单击 🔧 按钮打开"操作"面板，在 🗔（画布）页面选择"裁剪并调整大小"选项，此时画布将进入裁剪状态，可以拖动边界框自由裁剪画布，也可以在"设置"面板对画布进行精准设置，如图 2.38 所示。

打开"画布重新取样"选项，比例锁定链接将自动启动，便于重新调整画布尺寸时保持原始的宽高比例。"旋转"滑块可以调节画面的旋转角度。

图 2.38

2.7 Procreate 的变换功能

Procreate 的变换工具有 3 类：第一类是位移、旋转和缩放等基本操作；第二类是变形操作（自由变换、等比变形、扭曲和弯曲等），第三类是便捷工具，有对齐、水平/垂直翻转、按 45°旋转、符合画布和差值等。这些变换都要调节像素的位置。

单击 ➤ 按钮，打开变换工具面板，此时当前图层默认被选择，图形周围有缩放结点和旋转结点，如图 2.39 所示。

按住图形拖动可以执行移动操作，拖动旋转结点可以对图形进行旋转，变换面板下方的"水平翻转"、"垂直翻转"和"旋转 45°"选项可以对图形进行相应的快捷旋转操作，如图 2.40 所示。在自由变换模式下，拖动缩放结点可对图形进行任意比例的缩放，如图 2.41 所示。

第 2 章
Procreate 的图层和图形操作

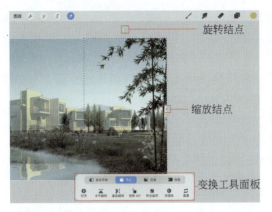
图 2.39

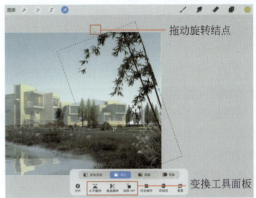
图 2.40

在等比模式下拖动缩放节点可以对图形进行等比缩放，如图 2.42 所示。使用捏合手势可以对图形进行快速缩放，图形将以中心点为轴心进行缩放。当"对齐"选项打开时，图形整体移动或结点移动时将自动吸附到设置的网格结点上，这是一个锁定位置的快捷工具。

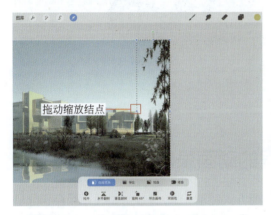
图 2.41

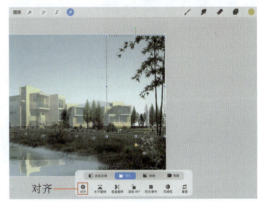
图 2.42

在扭曲模式下拖动缩放结点可对图形进行角度缩减以模仿透视效果，如图 2.43 所示。在弯曲模式下可以在图形内部进行局部变形控制，如图 2.44 所示。

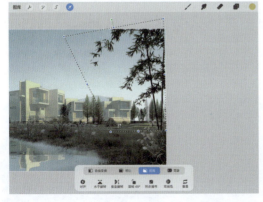
图 2.43

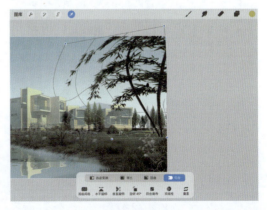
图 2.44

激活高级网格模式显示控制结点，可以更加精准地进行变形操作，如图2.45所示。"重置"可将所有变换还原成初始状态，可以使用双指轻点和三指轻点进行还原上一步和重做上一步的操作。

"符合画布"可以快速将图形布满画布，是一种快捷变换工具，可以和其他变换工具（缩放、旋转、扭曲或弯曲等）结合使用。

插值是一个软件内部处理画面像素的技术。一般情况下，在旋转、扭曲或弯曲图形时，如果画面某处的邻近颜色没有很好地融合，就会尝试进行插值，这里可选的插值方法有"最近邻""双线性""双立体"，如图2.46所示。"最近邻"容易产生锯齿，"双线性"可让画面柔和，"双立体"能呈现最锐利和精准的效果。

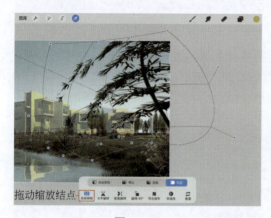
图 2.45

图 2.46

2.8 绘制过程的动画录制

在Procreate中，可以将绘画过程以缩时视频的方式记录下来，并能够将视频保存和分享。

当一幅作品完成后，系统会默认记录缩时视频，单击 （操作）图标，在"视频"页面单击"缩时视频回放"选项，如图2.47所示。此时会打开"缩时视频回放"面板，左右滑动画面可对视频进行快进和快退，如图2.48所示。

图 2.47

图 2.48

第 2 章
Procreate 的图层和图形操作

新建画布时，默认启动缩时视频录制，可以在创建画布时提前设置视频录制的画质。在"图库"页面单击"+"图标，在新建画布菜单中单击 ■（自定义画布）按钮，打开"自定义画布"面板，如图 2.49 所示。在这里可以设置缩时视频的分辨率（如 1080p、2K 或 4K），也可以选择"低质量"（文件较小，便于分享）、"优秀质量"、"画室质量"或"无损"（无失真的完美质量，但文件较大）等录制质量。HEVC 编码支持 Alpha 通道并能够用较小的文件表现较高质量的视频。

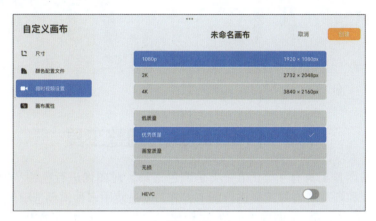

图　2.49

单击"导出视频"选项，系统会提示选择全长或 30 秒缩时视频，然后就可以进行视频分享了，如图 2.50 所示。

图　2.50

在 Procreate 中，可以采用私人图层方式插入不会出现在缩时视频中的文件或照片。有时在绘画过程中会导入参考图或其他文件，如果不想在缩时动画中公开这些内容，可以插入私人图层，这样系统就会在录制缩时视频时忽略这些内容。

添加私人图层的方法如下。单击 ✎（操作）图标，在"添加"页面向左滑动"插入文件"或"拍照"选项，此时会显示"插入私人照片"，如图 2.51 所示，这样缩时视频就不会出现这些内容了。选择要插入的内容后，图层上会显示"私人"二字，如图 2.52 所示。

035

图 2.51　　　　　　　　　　　　　图 2.52

2.9　Procreate 的调整工具

Procreate 的调整工具有 4 类：第一类是调色工具，对图像进行色相、饱和度、亮度、颜色平衡、曲线和渐变映射等工具进行调节；第二类是使用多种模糊选项修整图像的特效工具；第三类是特效滤镜，为图像添加杂色、锐化、泛光、故障艺术、半色调、色像差等滤镜；第四类是液化和克隆工具，用于局部变形和局部图像克隆。

单击 按钮，打开"调整"菜单，如图 2.53 所示，可以试着对图像进行修改。有些工具类似于 Photoshop 的滤镜和扭曲液化工具。

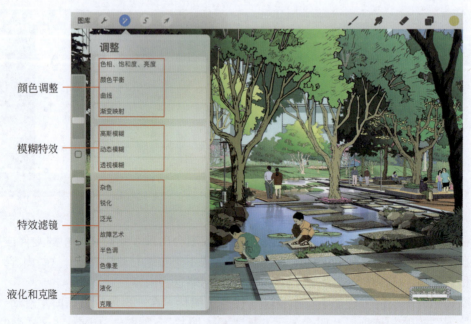

图　2.53

第 3 章

可爱卡通插画设计

3.1 Procreate 绘画流程

本节用 Procreate 绘制一个卡通形象并为之上色,以展示 Procreate 的绘画流程。

3.1.1 新建画布

(1)在 iPad 中打开 Procreate 软件,进入图库,单击"+"按钮,画布有很多预先设置好的尺寸可选。单击 ▇（自定义画布）按钮,如图 3.1 所示。

> **提 示**
>
> 当 Procreate 导入 Photoshop 文件（扩展名为 PSD）时会保留锁定图层、图层背景、兼容的滤镜效果和图层混合模式。

(2)在"自定义画布"页面设置尺寸为 2000px×2000px,设置 DPI（分辨率）为 300,如图 3.2 所示。

图 3.1

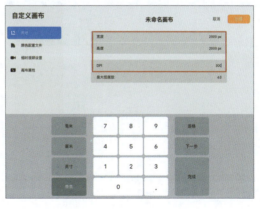

图 3.2

(3)设置"颜色配置文件"为 RGB 属性。如果是印刷文件,则需要设置颜色属性为 CMYK。设置完成后单击 ▇（创建）按钮完成画布创建,如图 3.3 所示。

3.1.2 绘制线条

(1)下面准备绘制线条。首先在 Procreate 中单击工具栏的 ✐（画笔）按钮,在弹出的"画

笔库"中选择画笔，本例使用"Procreate 铅笔"，在界面左侧调整画笔的尺寸和透明度（本书中的所有画笔均在配套资源中提供），如图 3.4 所示。

图 3.3

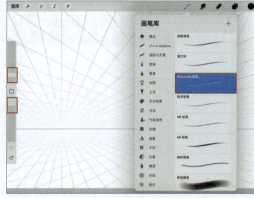
图 3.4

> **提示**
> 可以将原创的画笔向朋友分享，还可以在网上售卖个人画笔库。

（2）单击工具栏的 （图层）按钮，打开"图层"面板，单击 ➕ 按钮新建一个图层，如图 3.5 所示。在绘制一个新项目时要养成新建图层的好习惯，这样便于后期调整。

（3）单击新建图层的缩略图部分（在图层名称左侧），在弹出的菜单中选择"重命名"选项，如图 3.6 所示。

图 3.5

图 3.6

（4）将该图层命名为"线稿草图"，如图 3.7 所示。

（5）单击工具栏的 （颜色）按钮，打开"颜色"面板，在色盘中选择灰色，如图 3.8 所示。

> **提示**
> 色盘由外围的色相环和内部的饱和度环组成。

第 3 章
可爱卡通插画设计

图 3.7　　　　　　　　　　　　　　　　图 3.8

（6）用"Procreate 铅笔"绘制一个卡通形象草图，如图 3.9 所示。

（7）绘制完成后，单击工具栏的　（图层）按钮，打开"图层"面板，单击"线稿草图"图层的 N 按钮，设置不透明度为 6%，将这个草图作为正式线稿的底图使用，如图 3.10 所示。

图 3.9　　　　　　　　　　　　　　　　图 3.10

（8）Procreate 软件默认的画笔可以校正抖动。本例在手绘线稿时希望保留手绘的自然感。单击工具栏的　（画笔）按钮，在弹出的"画笔库"面板中选择"工作室笔"，向左滑动该画笔，单击"复制"按钮复制一个新的画笔（在改变画笔属性时要新建一个画笔进行修改，以保留原来的画笔的属性），如图 3.11 所示。单击新复制的画笔，打开"画笔工作室"面板，将"稳定性"选项的"数量"设置为 0，这样就关闭了该笔刷的自动校正抖动功能，可以产生自然的手绘效果，如图 3.12 所示。

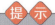

Procreate 的"稳定性"属性可以全局应用于整个软件，也可以单独应用于单个画笔。

039

图 3.11

图 3.12

（9）为了在绘制线稿时防止手势误操作，单击工具栏的 按钮，打开"操作"面板，单击"手势控制"选项，如图 3.13 所示。

（10）在打开的"手势控制"面板中，将"触摸"开关打开，单击 完成 按钮，如图 3.14 所示。

图 3.13

图 3.14

（11）在"图层"面板中，单击 + 按钮新建一个图层，选择褐色绘制正式线稿，如图 3.15 所示。

3.1.3 上色

（1）选择紫色，将紫色色块拖动到帽子区域进行填充（如果拖动后不抬笔，将进入填充阈值控制状态，左右拖动画笔可以减小或增加阈值，用以控制填充的力度），如图 3.16 所示。

（2）选择黄色，将黄色色块拖动到身体区域进行填充，如图 3.17 所示。卡通形象上色完成。

（3）卡通形象绘制完成后，可以将其保存为各种图像格式。单击工具栏的 按钮，打开"操作"面板，单击"分享"按钮可将其导出，如图 3.18 所示。

第 3 章 可爱卡通插画设计

图 3.15　　　　　　　　　　　　图 3.16

图 3.17　　　　　　　　　　　　图 3.18

3.2　卡通人物绘制

3.2.1　卡通人物头部的画法

下面做一些卡通人物绘画的练习，正面头部的绘画步骤如图 3.19 所示。

图 3.19

（1）画一个圆形。
（2）画出前额和两鬓头发的边缘线。
（3）画出后面头发的外形。
（4）画出五官的位置。
（5）给人物的头发和面部上色。

卡通人物用两头身比较可爱,如图 3.20 所示。图 3.20 中给出了不同角度的头部画法。

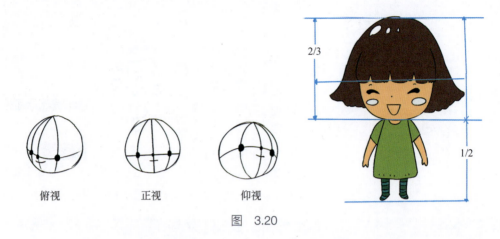

图 3.20

3.2.2 卡通人物五官的画法

对卡通人物的五官和表情要多加练习。图 3.21 是卡通人物五官的不同画法。

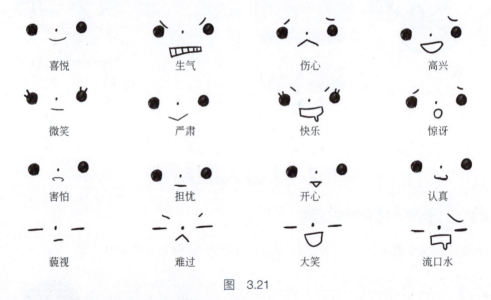

图 3.21

3.2.3 卡通人物手和脚的画法

图 3.22 是卡通人物手的不同画法。图 3.23 是卡通人物脚的不同画法。

3.2.4 人物绘画练习

下面做一些人物绘画的练习。图 3.24 是不同动态的卡通人物画。通过临摹能够很快提高卡通人物画的造型能力。

第 3 章
可爱卡通插画设计

图 3.22

图 3.23

图 3.24

先画出卡通人物的线稿,注意细节要刻画到位。最后给卡通人物以黑、白、灰颜色上色。

3.2.5 带蝴蝶结的小女孩

(1)按照箭头方向画出圆圆的小脸轮廓。
(2)画出可爱的发型。
(3)画出小女孩的五官和漂亮的蝴蝶结。

（4）给人物上色，注意颜色的深浅变化，如图 3.25 所示。

图 3.25

带箭头的灰色线为画笔移动方向指示，以后不再注出。

3.2.6 飞翔的小天使

（1）画出人物的头部，注意表情要刻画到位。
（2）画出人物的上半身，人物的动作要刻画准确。
（3）画出人物的双腿。
（4）画出天空中的云朵。
（5）给人物上色，如图 3.26 所示。

图 3.26

3.2.7 做宣传的小姑娘

（1）画出人物可爱的娃娃脸型。
（2）画出人物的发型和五官。
（3）画出人物的肩部和双臂。
（4）画出人物的裙子和双腿。
（5）给人物上色，如图 3.27 所示。

图 3.27

图 3.28 为同一人物不同的表情。

图 3.28

3.2.8 生气的天使

（1）画出人物的脸部轮廓，注意人物的脸型画得圆一点。
（2）画出人物的头发。
（3）画出人物的肩膀和生气的五官。
（4）画出人物的双臂。
（5）画出桌面。
（6）画出人物头上表示生气的炸裂线。
（7）给人物上色，如图 3.29 所示。

图 3.29

图 3.30 为同一人物不同的发型。

图 3.30

3.2.9 樱桃小妹

（1）画出人物的脸型。
（2）画出人物可爱的发型和微笑的五官。
（3）画出人物的上半身。
（4）画出旁边的文字和图案，注意文字和图案要刻画准确。
（5）给人物上色，如图 3.31 所示。

图 3.31

3.2.10 呐喊的小女孩

（1）画出人物的头发外形。
（2）画出人物的五官和两个小辫子。
（3）画出人物的上半身。
（4）给人物上色，如图 3.32 所示。

图 3.32

3.2.11 礼物娃娃

（1）画出人物的头发外形。
（2）画出礼物娃娃的脸部轮廓、五官、小辫子和肩部。
（3）画出礼物盒子。
（4）给礼物娃娃的线稿上色，如图 3.33 所示。

图 3.33

3.2.12 不同动态的人物

图 3.34 为不同动态的人物。

3.2.13 可爱的相框照片

（1）画出相框内侧边缘线。

第 3 章
可爱卡通插画设计

图 3.34

（2）画出人物的头部和上臂的外形轮廓。
（3）画出人物的五官和头部的细节。
（4）画出相框外侧边缘线。
（5）给线稿上色，如图 3.35 所示。

图 3.35

3.2.14 过生日的小女孩

（1）画出人物头发和脸部外形。
（2）画出人物头上的圣诞帽和五官。
（3）画出人物的上半身和蛋糕。
（4）给线稿上色，如图 3.36 所示。

图 3.36

3.2.15 学习中的小朋友

（1）画出人物的脸型。
（2）画出人物的头发和五官。

（3）画出人物的上半身和学习用具。
（4）画出桌面。
（5）给线稿上色，如图3.37所示。

图 3.37

3.2.16 唱歌的小姑娘

（1）画出人物的脸型。
（2）画出人物的头发、五官、双臂和麦克风。
（3）画出人物的上半身。
（4）画出人物的双腿。
（5）给线稿上色，如图3.38所示。

图 3.38

3.2.17 跳舞的小姑娘

（1）画出人物的脸部轮廓。
（2）画出人物的头部细节。
（3）画出人物的上半身。
（4）画出人物的下半身。
（5）给线稿上色，如图3.39所示。

图 3.39

3.2.18 听歌的小姑娘

（1）画出人物的侧脸型。
（2）画出人物的头部和身体。
（3）画出人物的手臂和腿部。
（4）画出人物脚边的书包。
（5）给人物上色，如图3.40所示。

图 3.40

3.2.19 我们家的成员

（1）画出小女孩的脸型。
（2）画出小女孩的头部，注意五官的表情。
（3）画出父亲的头像。
（4）画出母亲的头像。
（5）画出小狗的头像。
（6）给线稿上色，如图3.41所示。

图 3.41

3.2.20 可爱的三口之家

（1）画出父亲的头部。
（2）画出父亲的身体外形。
（3）画出母亲。
（4）画出小女孩。
（5）给三口之家上色，如图3.42所示。

3.2.21 我们的全家福

（1）画出小女孩的脸型。
（2）画出小女孩的五官和发型。

图 3.42

（3）画出站在小女孩后面的父亲和母亲。
（4）画出照片的外轮廓线。
（5）给线稿上色，如图 3.43 所示。

图 3.43

3.3　卡通动物绘制

3.3.1　猫咪的脑袋

（1）画出猫咪的耳朵和脸的轮廓。
（2）画出猫咪的眼睛、倒三角鼻子和嘴巴线条。
（3）在鼻子两侧各画 3 根长长的胡须。
（4）给猫咪上色，如图 3.44 所示。

图 3.44

3.3.2　两只猫咪

（1）画出两只猫咪的耳朵、脸以及爪子的轮廓。
（2）分别给两只猫咪画出可爱的表情和长长的尾巴。
（3）增加耳朵和爪子的细节部分。
（4）给两只猫咪的局部上色，如图 3.45 所示。

图 3.45

3.3.3 猫咪的站姿

（1）画出猫咪的耳朵和脸的轮廓。
（2）完成下巴的线条后画出猫咪的两只眼睛。
（3）在眼睛下方画出鼻子和嘴巴。
（4）在鼻子两侧画几根胡须。
（5）画出猫咪的脖子和一只前爪的轮廓。
（6）画出尾巴和爪子。
（7）给猫咪上色，如图3.46所示。

 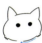 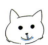

图 3.46

3.3.4 爱喝咖啡的猫咪

（1）画出猫咪的耳朵和部分脸的轮廓。
（2）画出杯子的轮廓和杯口处溢出的咖啡。
（3）画出猫咪的眼睛和爪子，在杯底画一条虚线。
（4）画出猫咪的鼻子、嘴巴和胡须。
（5）画出猫咪溅起的咖啡。
（6）画出杯柄。
（7）在杯身上画图案和字母，再画出溢到桌面上的咖啡。
（8）给画面上色，增加层次感，如图3.47所示。

图 3.47

3.3.5 被泼水的猫咪

（1）画出猫咪的耳朵和身体外部轮廓。
（2）画出眼睛、鼻子、嘴巴、爪子和长长的尾巴。
（3）画出长长的胡须。
（4）在猫咪头顶画一个碗，碗中的水正流出来。
（5）画出猫咪脚下的水渍。

（6）给画面上色，增加层次感，如图3.48所示。

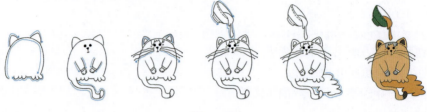

图 3.48

3.3.6 玩耍的猫咪

（1）画出倒扣的碗。
（2）画出碗下的猫咪身体轮廓。
（3）给猫咪的爪子画细节，画出长长的、卷曲的尾巴。
（4）在猫咪的周围画出水渍。
（5）给画面上色，如图3.49所示。

图 3.49

3.3.7 猫咪的画像

（1）画出猫咪的一只耳朵和部分脸的轮廓。
（2）画出耳朵内轮廓和一只露在外面的爪子。
（3）画出猫咪的眼睛、鼻子和大大的嘴巴。
（4）在猫咪周围画双边的矩形相框，在右下角画出爆炸式花纹。
（5）给猫咪画出夸张的长胡须和其他细节。
（6）给画面上色，如图3.50所示。

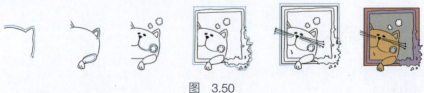

图 3.50

3.3.8 微笑的不倒翁

（1）画出不倒翁的轮廓和顶部的耳朵轮廓。

（2）画出耳朵的内轮廓和眼睛、鼻子、嘴巴。
（3）在鼻子两侧画出长长的胡须。
（4）给画面上色，如图3.51所示。

图 3.51

3.3.9 架上的小鸟

（1）画出小鸟的翅膀和身体轮廓。
（2）画出小鸟的两只眼睛、支架和爪子。
（3）在眼睛下方按照箭头方向画出大大的鸟喙。
（4）给画面上色，如图3.52所示。

图 3.52

3.3.10 调皮猫咪

（1）画出猫咪的大体轮廓、眼睛、鼻子、嘴巴和尾巴。
（2）画出猫咪周围的方形框架。
（3）在鼻子两侧画出长长的胡须，给爪子画出细节部分。
（4）画出两只前爪。
（5）给画面上色，如图3.53所示。

图 3.53

3.3.11 猜猜我是谁

（1）画一个正方形。

（2）在正方形内侧画出两个较小的正方形。
（3）在最内层正方形的右下角画猫咪的耳朵、眼睛和鼻子。
（4）在鼻子周围画出猫咪长长的胡须。
（5）给画面上色，如图 3.54 所示。

图 3.54

3.3.12 螃蟹

（1）画出螃蟹的两只大眼睛。
（2）画出眼泡下方扁扁的蟹壳。
（3）完成螃蟹的瞳孔、腿等细节。
（4）画出螃蟹的两只螯。
（5）给画面上色，如图 3.55 所示。

图 3.55

3.3.13 鲨鱼

（1）画出鲨鱼身体轮廓的上半部分。
（2）给鲨鱼画一顶帽子，完成尾巴和嘴的连接。
（3）画出鲨鱼的利齿。
（4）画出鲨鱼摆动的鱼鳍。
（5）给画面上色，如图 3.56 所示。

图 3.56

3.3.14 花斑鱼

（1）画出鱼的头和嘴。
（2）在鱼嘴上方画突出的鱼眼。

（3）画出鱼鳍和鱼尾。
（4）画出鱼身上圆形的斑点。
（5）给画面上色，如图 3.57 所示。

图 3.57

3.3.15 开心的小章鱼

（1）画出小章鱼的脑袋。
（2）画出小章鱼张开的大嘴巴和足。
（3）给小章鱼画上笑眯眯的眼睛、露出的牙齿和头顶的装饰。
（4）给画面上色，如图 3.58 所示。

图 3.58

3.3.16 温顺的章鱼妈妈

（1）画出章鱼圆圆的脑袋。
（2）画出章鱼的足和嘴巴。
（3）给章鱼画上眉毛和眼睛，再加上嘴巴细节。
（4）给画面上色，如图 3.59 所示。

图 3.59

3.3.17 和蔼的章鱼爸爸

（1）画出章鱼的脑袋。
（2）画出章鱼的足。
（3）画出章鱼的眉毛、眼睛和微笑的嘴唇。

（4）给画面上色，如图 3.60 所示。

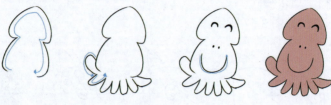

图 3.60

3.3.18 心怀羡慕的小章鱼

（1）画出章鱼圆圆的脑袋。
（2）画出章鱼大大的眼睛和足。
（3）画出眼睛的瞳孔和嘴巴，在脸颊处画出表情标志。
（4）给画面上色，如图 3.61 所示。

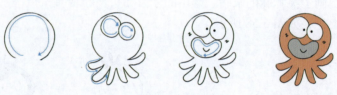

图 3.61

3.3.19 狮子的脑袋

（1）画出狮子头部轮廓。
（2）画出两只耳朵和顶鬃。
（3）画出狮子头部两侧的鬃毛。
（4）画出狮子的面部表情及细节。
（5）给画面上色，如图 3.62 所示。

图 3.62

3.3.20 坐着的狮子

（1）画出狮子的头、耳朵和顶鬃。
（2）画出狮子脸部两侧的鬃毛。
（3）画出狮子的面部表情和胡须等。
（4）完成狮子身体的整体轮廓并完善细节。

（5）给画面上色，如图 3.63 所示。

图 3.63

3.3.21 奔跑的狮子

（1）画出狮子长长的斜脑袋。
（2）画出两侧的鬃毛。
（3）画出眼睛、嘴巴和胡须。
（4）画出身体。
（5）给画面上色，如图 3.64 所示。

图 3.64

3.3.22 长辫马

（1）画出马脸轮廓。
（2）画出马的耳朵、鬃毛和脖子。
（3）画出眼睛、鼻子以及长长的背鬃。
（4）给画面上色，如图 3.65 所示。

图 3.65

3.3.23 摇摇马

（1）画出摇摇马的轮廓。
（2）画出底部的弧形板和马尾。
（3）画出摇摇马的头部和身体细节。
（4）给画面上色，如图 3.66 所示。

图　3.66

3.3.24　追逐的马

（1）画出马的头部和身体轮廓。
（2）画出奔跑的四肢和头部细节。
（3）画出扬起的马尾和背上的马鞍。
（4）给画面上色，如图 3.67 所示。

图　3.67

3.3.25　散步的马

（1）画出马的头部和身体轮廓。
（2）画出面部表情和肢体动作。
（3）画出耷拉的马尾和背上的马鞍。
（4）给画面上色，如图 3.68 所示。

图　3.68

3.4　卡通果蔬绘制

3.4.1　草莓

（1）画出近似三角形的草莓轮廓。
（2）画出草莓的蒂头和可爱的表情。
（3）给草莓加上身体和四肢。
（4）用同样的方法画出另一颗草莓的头部。

（5）完成另一颗草莓的整体轮廓。
（6）完成两颗草莓头部和身体的细节部分。
（7）给两颗草莓上色，如图 3.69 所示。

图　3.69

3.4.2　樱桃

（1）画出一颗樱桃的外形。
（2）给樱桃加上四肢和领结。
（3）给樱桃画出五官表情。
（4）在樱桃顶部画枝和叶。
（5）画出另一颗活泼可爱的樱桃。
（6）给另一颗樱桃加上四肢。
（7）给两颗樱桃上色，如图 3.70 所示。

图　3.70

3.4.3　椰子

（1）画出椰子的圆形外壳。
（2）画出椰子的一只竖起大拇指的手。
（3）给椰子顶部开个洞，画小伞和吸管。
（4）画出椰子的腿和脚。
（5）在椰子圆圆的脑袋上画出可爱的表情。
（6）画出另一只手臂。
（7）给画面上色，如图 3.71 所示。

图　3.71

3.4.4 菠萝

（1）画出菠萝的轮廓。
（2）画出眼镜。
（3）画出菠萝顶部的丛生叶子。
（4）给菠萝画出大大的嘴巴和两只脚。
（5）画出一只手拿着菠萝切片。
（6）画出另一只手。
（7）给菠萝上色，如图3.72所示。

图 3.72

3.4.5 甜瓜

（1）画出甜瓜的横切面。
（2）画出切开的甜瓜的轮廓。
（3）在旁边画出竖着的缺了一块的甜瓜。
（4）给甜瓜加上纹路。
（5）在旁边画出切开的大甜瓜。
（6）给甜瓜切面加上瓜子。
（7）给画面上色，如图3.73所示。

图 3.73

3.4.6 葡萄

（1）画出一粒葡萄的外形。
（2）给葡萄粒画出可爱表情后，再画几粒挨着的葡萄。
（3）画出葡萄串上面的大叶子和伸出的手臂。
（4）在葡萄串的下方画出跳舞的腿和脚。
（5）画出叶子根部的藤蔓。
（6）在大葡萄串的旁边画一粒手舞足蹈的小葡萄。

（7）给葡萄上色，如图 3.74 所示。

图 3.74

3.4.7 萝卜

（1）画出带有尖角的胡萝卜外形。
（2）给胡萝卜加上调皮的五官。
（3）画出两只手。
（4）在胡萝卜底部画出根须和站立的肢体。
（5）在旁边画一根瘦一点的萝卜的身体。
（6）画出另一根萝卜的根和叶子。
（7）给两根萝卜上色，如图 3.75 所示。

图 3.75

3.4.8 洋葱

（1）画出洋葱头的外形。
（2）在洋葱头顶画出叶片和丰富的表情。
（3）画出洋葱头的腿和脚。
（4）在洋葱头的一侧画出大大的手和手臂。
（5）画出另一颗可爱的小洋葱头。
（6）给另一颗洋葱头画出四肢。
（7）给两颗洋葱头上色，如图 3.76 所示。

图 3.76

3.4.9 柠檬

（1）画出柠檬的轮廓。

(2)给柠檬画出眼睛和嘴巴。
(3)再画出一只手臂和领结。
(4)在柠檬底部画出腿和脚。
(5)画出另一只手臂及手中的饮料杯。
(6)给柠檬顶部画上一片叶子。
(7)给柠檬上色,如图3.77所示。

图 3.77

3.4.10 白菜

(1)画出白菜靠近根部的菜帮部分。
(2)画出上面的花形叶子轮廓。
(3)给白菜的叶子画出纹路,在菜帮上画出表情。
(4)在白菜的一侧画出一只手。
(5)画出白菜旁边的小青虫身体。
(6)给小青虫画出四肢。
(7)给白菜和小青虫上色,如图3.78所示。

图 3.78

3.5 卡通植物绘制

3.5.1 苍劲的大树

(1)画出大树的主干和部分枝桠。
(2)在每个枝桠上,画出更细小的枝桠。
(3)画出树干一侧的年轮圈和枝桠上厚厚的积雪。
(4)给树的主干及枝桠的背面部分涂上灰色,使树的立体感更加明显。
(5)再在(2)的基础上画出生机勃勃的嫩芽。
(6)给树上色,如图3.79所示。
树的基本画法如图3.80所示。

第 3 章
可爱卡通插画设计

图 3.79

① 按照箭头方向，画出叶子的外轮廓
② 画出叶子的主要纹路
③ 画出叶子的尖部被虫子咬掉的缺口

① 以竖线为中心线，画出两侧的树冠
② 画出中间的主要枝干
③ 画出树根，与主干相连接

图 3.80

3.5.2 浪漫樱花树

（1）画出树的主干。
（2）画出大大的树冠。
（3）在树冠上点缀几朵樱花，在树冠周围画几片飘零的花瓣。
（4）给树冠和樱花上色，如图 3.81 所示。

图 3.81

3.5.3 玫瑰花束

（1）画出蝴蝶结的轮廓。
（2）给蝴蝶结补充部分细节。
（3）画出花束中紧密排列的玫瑰花和外侧的包装纸。
（4）给玫瑰花和蝴蝶结上色，如图 3.82 所示。
图 3.83 给出了两种郁金香画法的比较。
第一种正确，线条要有粗细之分，画出来的花朵才更加柔和生动。
第二种错误，线条粗细相同，看起来过于呆板。

图　3.82　　　　　　　　　　　　　　　图　3.83

3.6　卡通食物绘制

3.6.1　甜品盒

（1）画出梯形盒面。
（2）画出侧面装饰的蝴蝶结和丝带。
（3）在另一端画出掀开的盖子。
（4）在盒子里画 6 个不同的甜点。
（5）给画面上色，如图 3.84 所示。

图　3.84

3.6.2　巧克力

（1）画出倒梯形的外包装纸。
（2）画出包装纸上的条纹和标签。
（3）在上方画露出的巧克力，在标签上写英文。
（4）给画面上色，如图 3.85 所示。

图　3.85

3.6.3 巧克力棒

（1）画出弧形顶部。
（2）画出上方的蝴蝶结和带壳的部分。
（3）完成巧克力棒的整体轮廓。
（4）给画面上色，如图 3.86 所示。

图 3.86

3.6.4 食盒

（1）画出平行四边形盒子底面。
（2）画出掀开的顶盖。
（3）画出盒子的厚度和里面的 4 个小格子。
（4）画出每个格子里不同品种的食品。
（5）给画面上色，如图 3.87 所示。

图 3.87

3.6.5 礼品盒

（1）画出盖子的外轮廓。
（2）画出盖子上的蝴蝶结、盒子和礼品的整体轮廓。
（3）给盖子和盒子添加装饰图案。
（4）给画面上色，如图 3.88 所示。

图 3.88

3.6.6 心形礼品盒

（1）画出心形礼品盒的盖子。
（2）完成盒子的轮廓，画出盒子的丝带和蝴蝶结。
（3）在盒子上画出大小不等的圈作为装饰。
（4）给画面上色，如图 3.89 所示。

图 3.89

3.6.7 各种巧克力

图 3.90 是不同巧克力的造型。

图 3.90

3.6.8 樱桃慕斯

（1）画出慕斯的三角形轮廓。
（2）画出慕斯侧面夹心的厚度。
（3）画出慕斯底部的完整轮廓。
（4）在慕斯顶部画一些表示奶油的线条和一颗小樱桃。
（5）给画面上色，如图 3.91 所示。

图 3.91

3.6.9 大蛋糕

（1）画出蛋糕顶层的部分轮廓。

（2）画出蛋糕的上层花边和整体轮廓。
（3）在底部画出蛋糕的托盘。
（4）在蛋糕上点缀字母蜡烛和水果等装饰。
（5）给画面上色，如图3.92所示。

图 3.92

3.6.10 爱心蛋糕

（1）画出椭圆形顶部和心形装饰。
（2）画出蛋糕的整体轮廓和底部的装饰。
（3）在蛋糕底部画出托盘顶面。
（4）画出托盘厚度和蛋糕上面的蜡烛。
（5）给画面上色，如图3.93所示。

图 3.93

图3.94是披萨和草莓派的画法。

图 3.94

3.6.11 大福

（1）画出锥形轮廓。
（2）画出锥形整体和椭圆形底部。
（3）复制出同样的3块大福。
（4）给3块大福底下加上一片叶子，上方画蒸汽。
（5）给画面上色，如图3.95所示。

图 3.95

3.6.12 饼干

（1）画出包装袋的轮廓。
（2）画出包装袋内的饼干和另一个空的包装袋。
（3）在另一个包装袋里也画上饼干，完善细节。
（4）给画面上色，如图 3.96 所示。

图 3.96

3.6.13 各种樱桃蛋糕

（1）画出蛋糕外面的杯子轮廓和蛋糕。
（2）画出杯子的细节线条并上色，如图 3.97 所示。

图 3.97

3.7 卡通服饰绘制

3.7.1 双排扣外套

（1）画出衣领和肩章。
（2）给衣领和肩章画上扣子，再画出侧面的边缝和衣服下摆。
（3）画出左侧衣袖。
（4）画出有点弯曲的右侧衣袖。
（5）给两只衣袖的袖口画上装饰及扣子。
（6）在衣服中间空白处画双排扣。

（7）给双排扣外套上色，如图 3.98 所示。

图 3.98

3.7.2 毛衫

（1）画出衣服中间部分的轮廓。
（2）画出格子纹的衣领和斜斜的肩部。
（3）画出左侧稍有褶皱的衣袖。
（4）按照箭头方向画出右侧衣袖。
（5）在两只袖口和下摆处添加露出的衬衫部分。
（6）画出衣服两侧的背带。
（7）给衣服上色，如图 3.99 所示。

图 3.99

3.7.3 公主泡泡衫

（1）画出高高的花边式衣领。
（2）画出蝴蝶结、泡泡袖和大大的花边装饰。
（3）画出弧线形的衣身和花边式下摆。
（4）给泡泡袖加上花边，在衣身上用虚线画装饰性线条。
（5）给画面上色，如图 3.100 所示。

图 3.100

3.7.4 淑女连衣裙

（1）画出 V 字形衣领和无袖肩部。

（2）画出腰带，再画连衣裙裙摆的上面两层。
（3）完成连衣裙裙摆的下面两层。
（4）给裙子上色，如图3.101所示。

图 3.101

3.7.5 可爱斑点裙

（1）画出短裙的蝴蝶结腰带。
（2）画短裙整体和上面的圆形图案。
（3）给短裙上色，如图3.102所示。

图 3.102

3.7.6 手提包

（1）画出手提包的外轮廓。
（2）在手提包底部画出有立体感的边缘和上面的按扣部分。
（3）给手提包画出提手和中间的褶皱。
（4）给手提包上色，如图3.103所示。

图 3.103

3.7.7 单肩包

（1）画出月牙状的单肩包外形。
（2）画出单肩包身上的分界线和装饰蝴蝶结等。
（3）画出提手部分和心形吊坠。

（4）给单肩包上色，如图 3.104 所示。

图 3.104

图 3.105 是几种常见的包。

图 3.105

3.7.8 高跟舞鞋

（1）画出舞鞋高高的后跟。
（2）画出后跟至脚掌的鞋底曲线。
（3）画出脚尖至脚跟的曲线。
（4）画出第二只鞋的正面轮廓线。
（5）完成第二只鞋的整体轮廓后，画出第一只鞋的鞋帮。
（6）画出第一只鞋的鞋面。
（7）在鞋子的侧面顺着轮廓线画一条虚线。
（8）给两只鞋上色，如图 3.106 所示。

图 3.106

3.7.9 小跟长筒靴

（1）画出一只靴子的整体轮廓。
（2）画鞋口和鞋面的部分装饰性花纹。
（3）用同样的方法画出另一只靴子的轮廓。
（4）在两只靴子上画出鞋襻。

（5）给两只靴子上色，如图3.107所示。

图 3.107

图3.108是各种不同的鞋。

图 3.108

第 4 章

绘画的构图与透视

4.1 构　　图

在建筑画中，构图是非常重要的。构图中最关键的要素是对比和均衡，它们具有内在的统一性——稳定。稳定是通过长期观察自然形成的视觉习惯和审美观念。对称的稳定感特别强，能够给画面带来庄严、肃穆、和谐的感觉。巧妙的对比不仅能增强艺术感染力，更能鲜明地反映和提升主题。中国画的构图是所有绘画中最精彩的。以下是作者在工作中形成的一些构图原则，供大家参考。

4.1.1　如何决定横竖构图

在开始绘画之前，要决定是竖构图（如图 4.1 所示）还是横构图（如图 4.2 所示），这是由建筑的高度决定的。

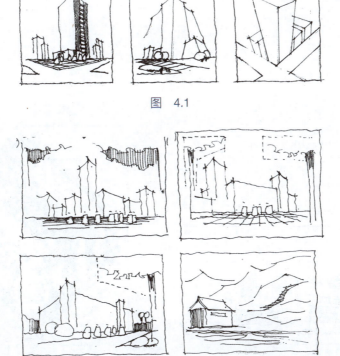

图　4.1

图　4.2

4.1.2 良好构图的要点

构图需要留边框，上、下、左、右各留 2~3cm 的宽度，如图 4.3 所示。
框景构图能够增强画面的层次感，如图 4.4 所示。

图 4.3　　　　　　　　　　　　　　　图 4.4

三角形构图能够突出表现建筑物，如图 4.5 所示。

图 4.5

一般情况下，构图要遵循天大地小的原则，如图 4.6 所示。同时应注意，地面再小也必须保证能把环境与建筑的关系表达清楚。鸟瞰图侧重表现地面，如广场，如图 4.7 所示。

图 4.6

图 4.7

第 4 章
绘画的构图与透视

主要刻画想表达的部分,其余部分虚化即可,如图 4.8 所示。重点描写的区域应具有足够的细节和对比度,对比可以衬托物体,不一定非要涂黑才能突显出来。

配景与建筑应产生对比,以突出建筑,如图 4.9 所示。比如,建筑横向则配景竖向,且不能太整齐;建筑竖向则配景横向;建筑规整则配景活泼。

图 4.8

图 4.9

4.1.3 构图的禁忌

一般情况下,避免出现建筑轮廓线与纸边线平行,如图 4.10 所示。
建筑不宜画得太大或者太小,如图 4.11 所示。

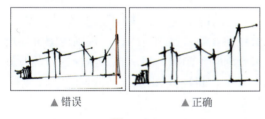

▲ 错误　　　　　▲ 正确

图 4.10

▲ 太大

▲ 太小

图 4.11

避免出现不同物体的线条重合,否则会干扰形体的表达,如图 4.12 所示。
配景不能与建筑同高,如图 4.13 所示。

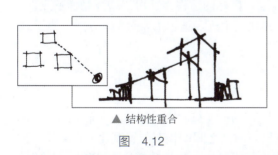

▲ 结构性重合

图 4.12

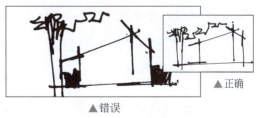

▲ 错误　　　　　▲ 正确

图 4.13

避免通长的直线贯穿整个画面,如图 4.14 所示。
图 4.15 所示的这两种构图是经常用到的构图方式,可以适当进行调整,其基本原则不能改变。

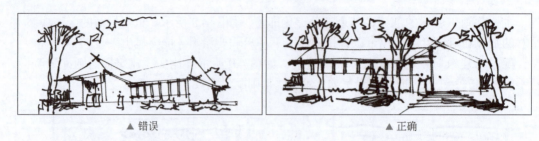

▲ 错误　　　　　　　　　　　　　　　▲ 正确

图 4.14

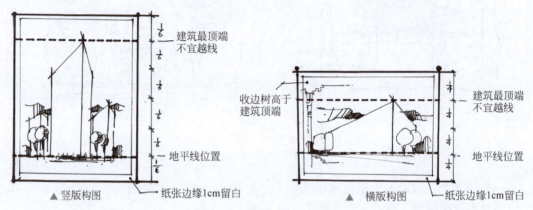

▲ 竖版构图　　　　　　　　　　　　　▲ 横版构图

图 4.15

除了上述构图方式，还有一种不规则构图。不规则构图具有多种属性，如杂乱、抽象、理性和神秘等。单一的不规则线段也具有视觉引导性。如果运用得当，不规则构图可以产生奇特的画面效果。例如，将杂乱的不规则线条充满整个画面，然后将简洁的主体形态放置在画面中的适当位置上，可以产生强烈的对比效果，同时呈现出抽象和神秘的画面氛围。如果掌握不好，不规则构图很容易使画面变得混乱。

4.2　4种建筑绘图透视

透视是决定一幅效果图是否精彩的关键因素。良好的透视表达可以增强画面的立体感和张力，而糟糕的透视表达则使画面显得平庸和缺乏生气。透视通常分为4种：一点透视、两点透视、鸟瞰透视和三点透视。

4.2.1　一点透视

一点透视也被称为平行透视，在景观效果图中被广泛应用。它的 x、y 轴向线都与画面平行，而 z 轴向线则相交于灭点。由于建筑物与画面之间的相对位置变化，它的长、宽、高三组主要方向的轮廓线可能与画面平行，也可能不平行。如果建筑物有两组主向轮廓线与画面平行，那么这两组轮廓线的透视将没有灭点，而第三组轮廓线必然垂直于画面并相交于灭点。在这种情况下，建筑物的一个方向的立面与画面平行，因此一点透视也被称为正面透视，如图 4.16 所示。

第4章 绘画的构图与透视

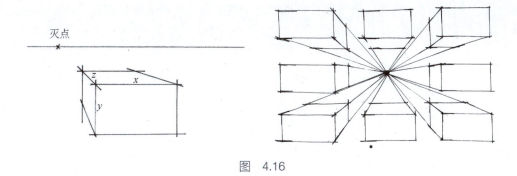

图 4.16

> **提示**
>
> 什么样的建筑适合一点透视？
>
> 在建筑设计中，只有建筑主群才能使用一点透视。对于单体建筑，绝对不能使用一点透视。一点透视不适用于建筑设计和规划设计，因为它会使效果图显得呆板，这是一点透视的缺点。如果对两点透视的掌握程度不高，那么可以选择使用一点透视。但在有其他选择的情况下，尽量避免使用一点透视。

范例：用一点透视法绘制建筑

一点透视在建筑中只适合建筑组合或建筑组群，单体建筑不建议使用。一点透视不能很好地体现建筑的张力及建筑特征。本例的建筑组群如图 4.17 所示。

图 4.17

（1）建筑分层。因为这个建筑组群是完全对称的，所以分层是在一条线上的，如图 4.18 所示。

图 4.18

（2）结构细化。结构在透视面存在近大远小的关系，正面的结构没有透视的影响，如图 4.19 所示。

图 4.19

（3）材质刻画。不同材质在线条上有一定的区别，具体要根据画面的要求进行刻画，如图 4.20 所示。

图 4.20

（4）整体调整。天空的云用竖线排列时要与透视关系统一，S 形使天空显得自然。植物的放置不能挡住建筑的主体结构。最终效果如图 4.21 所示。

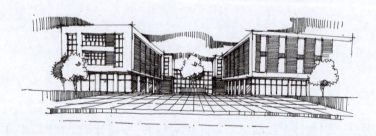

图 4.21

4.2.2 两点透视

两点透视是景观效果图中常用的透视方法，由于有两个灭点，因此能够增强景观立体感。初学者在初始阶段可以将灭点固定在地平面上，随着熟练度的提高，可以凭感觉来表现透视关系。当建筑物只有铅垂轮廓线与画面平行，而另外两组水平的主向轮廓线都与画面斜交时，画面上会形成两个灭点 Fx 和 Fy，这两个灭点都在视平线上。这种透视方法被称为两点透视。由于在这种情况下，建筑物的两个立面都与画面成倾斜角度，因此也被称

为成角透视，如图 4.22 所示。

图 4.22

决定透视角度大小的因素。
两点透视中的两个灭点在同一条视平线上，灭点之间的距离决定了形体的透视角度大小。

范例：用两点透视法绘制建筑

本例主要表现建筑，从图 4.23 可以看出，建筑由多个体块组合而成，其主入口有落差，不同的材质在处理手法上也不尽相同。

（1）草图分析。建筑体块及内部较为丰富，应重点把入口与地面的关系表达清楚，人物、植物等配景可根据画面的需要进行添加，如图 4.24 所示。

图 4.23　　　　　　　　　　　　　　　图 4.24

（2）透视、体块定位。将纸面的 1/3 处作为地面线，先找到建筑纵向最长的线作为分界线，确定两个面大致的比例关系。两个灭点适当近一点可以使建筑的张力感更强。体块的分割按照大致的比例关系，遵循近大远小的原则，如图 4.25 所示。

（3）材质细化。对不同体块的结构及材质进行大致的细化，如图 4.26 所示。

（4）构图处理。根据构图的需要在场景中添加人物、植物、汽车等，以丰富画面，如图 4.27 所示。添加的配景要有远近层次之分。地面高度的处理取建筑高度的 1/3 为宜。

（5）线稿。对整体的建筑结构及轮廓进行勾勒。为使前景的植物与建筑有联系，故把植物摆放的位置与建筑产生交叠，将地面线用人物、汽车打断，如图 4.28 所示。

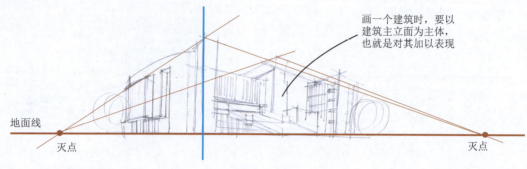

图 4.25

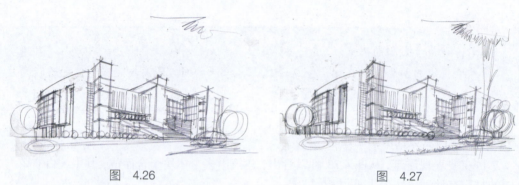

图 4.26　　　　　　　　　　　图 4.27

（6）明暗处理。根据光影关系处理原则（取最小面为暗部），把亮部与暗部、投影的对比加强，以突出建筑，如图 4.29 所示。

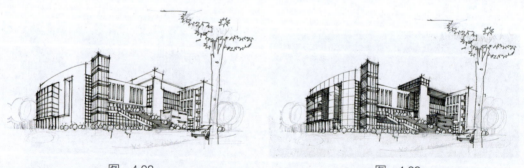

图 4.28　　　　　　　　　　　图 4.29

（7）整体调整。对地面进行刻画，要与实际场地相一致。近景、远景在不同的层次都要有至少两种植物。中景一般不用植物，否则不易拉开层次，中景的人物要根据场地决定位置。最终效果如图 4.30 所示。

> **提　示**
>
> 关于植物。
> 　有一种特别常见的建筑画法，近景和中景的树木特别多，对于建筑效果图来说这就是错误的画法。建筑体块才是最重要的，植物只起到辅助作用，不要画得太细，只要略作表达就行了。

第 4 章
绘画的构图与透视

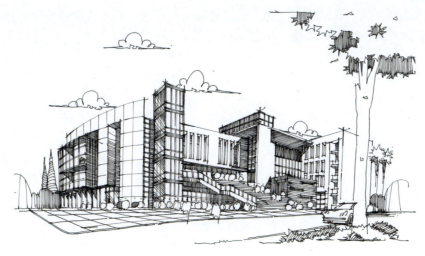

图 4.30

4.2.3 鸟瞰透视

鸟瞰图是从空中俯视的图像，也被称为俯视图，主要用于表达建筑和场地之间的关系。

在建筑和规划手绘中，很多人忽略建筑与场地之间的关系。在一些学校的研究生入学考试或设计院招聘考试中，要求画鸟瞰图，鸟瞰图能够清楚地表达建筑和场地之间的关系。这将成为未来建筑和规划考试的必然趋势。

范例：用鸟瞰透视法绘制建筑

鸟瞰透视实际上是两点透视的一种变体，只是视平线的高度不同而已。除了这一点，其他的透视原则与两点透视相同。鸟瞰透视能够更好地展示整体空间。但由于其表现难度较大，初学者往往会感到难以掌握。

本例主要表现道路两边的景观环境，如图 4.31 所示。建筑物是表现的主体，根据画面的需要添加植物。

（1）草图分析。不管是实景照片写生还是根据平面图拉伸空间，都是先确定地面的透视，再考虑植物，如图 4.32 所示。

图 4.31

图 4.32

（2）确定视平线。在纸面最上边的边缘处确定视平线，视平线的位置要根据平面的大小来确定，灭点选在纸面的两端，如图4.33所示。

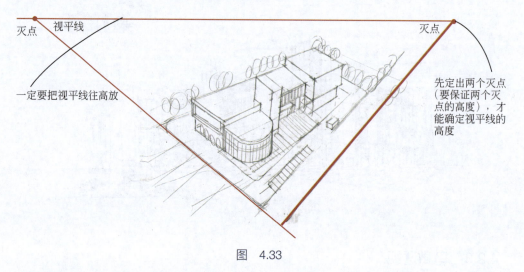

图 4.33

画规划鸟瞰图时，一定要把视平线往高放，否则物体之间遮挡得过多，在效果图上看不到路网。

（3）道路、建筑物地面定位。根据大致的比例对道路、建筑物进行定位，特别是弧形的道路要按照八点定位画圆的原则进行定位，如图4.34所示。

（4）确定建筑物高度。建筑物的高度根据发生透视变化后地面的投影比例进行拉伸。确定好一个建筑物的高度以后，其他的高度就以这个建筑物作为参照，如图4.35所示。

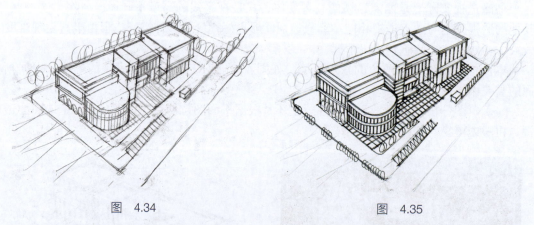

图 4.34　　　　　　　　　　　图 4.35

（5）确定建筑物。在铅笔线稿的基础上对建筑物进行线稿勾勒，预留出植物遮挡部分。鸟瞰图中表现建筑物高度的线条必须垂直于地面，否则画面就会倾斜，如图4.36所示。

（6）绘制植物。植物位于画面边缘，也是最不容易看见的地方，因此它们的虚实变化一定要过渡得自然。鸟瞰图中植物的树干几乎是看不见的。最终效果如图4.37所示。

图 4.36

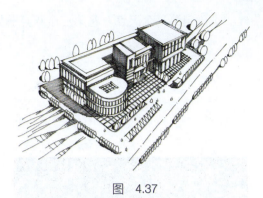

图 4.37

4.2.4 三点透视

三点透视是最不常用的透视类型，主要表现高层建筑的高耸特性，如图 4.38 所示。因其灭点较多，在实际的学习及快题设计中很少涉及高层建筑，在此不再赘述。

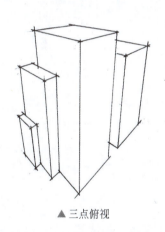

▲三点俯视

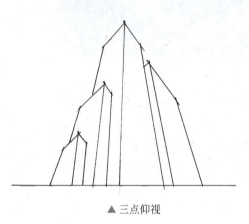

▲三点仰视

图 4.38

范例：用三点透视法绘制建筑

三点俯视是最常用的三点透视方法，在建筑手绘的鸟瞰表现中运用广泛。

（1）完成两点透视部分。不管建筑由多少体块构成，都把它概括成一个方形。在这一步可以不考虑第三个灭点，其实三点透视是在两点透视的基础上，在视平线的上面或者下面增加了一个灭点而已，所以先完成两点透视部分，如图 4.39 所示。

（2）平面图分析。根据实景照片先想象出建筑的平面图，再对平面图进行透视变化，与实景有点出入是允许的，如图 4.40 所示。

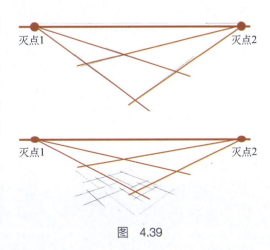

图 4.39

（3）确定第三个灭点。将第三个灭点分别与平面投影各点相连，如图 4.41 所示。

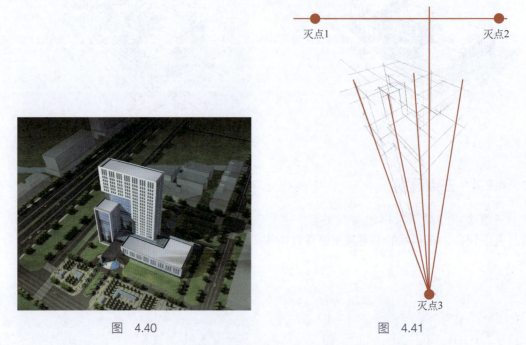

图　4.40　　　　　　　　　　　　　　图　4.41

（4）结构调整。上墨线的时候要根据实际的情况进行调整，如图 4.42 所示。

（5）刻画细节。对建筑主体进行详细刻画，建筑其余部分要根据透视关系尽量简化，如图 4.43 所示。

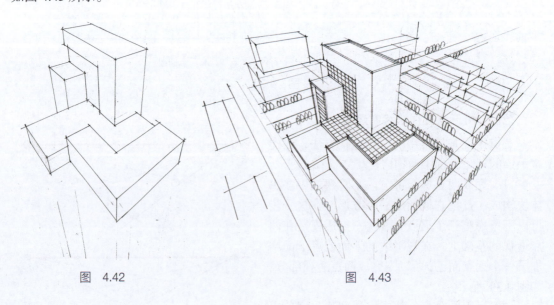

图　4.42　　　　　　　　　　　　　　图　4.43

第 5 章

景观照片写生线稿

5.1 传统民居写生

传统民居写生一般都会伴随着原生态的景观，场景比较淳朴自然，有浓厚的乡土气息和历史痕迹。绘画时要注意把控景观的随机效果，不可显露出人造景物的布景效果。

5.1.1 古建村落

本例主要表现道路两边的建筑环境，古建筑是表现的主体。图面中的植物根据画面的需要进行添加或减少，如图 5.1 所示。

（1）草图分析。草图是在绘制正式图前快速绘制的图，这样可以为效果图做好前期分析和准备。草图不要绘制得太细，主要把握好画面构图与透视，如图 5.2 所示。

图 5.1

图 5.2

（2）根据照片临摹线稿。

在 iPad 中打开 Procreate 软件，进入图库，单击"+"图标，画布中有很多预先设置好的尺寸可选，单击 ▬（自定义画布）按钮，设置画布尺寸。设置完成后单击 ▬ 按钮确定，如图 5.3 所示。

单击 🔧 按钮打开"操作"面板，选择 ✚（添加）页面下的"插入照片"选项，如图 5.4 所示。导入本例的参考图 5.1.1.jpg，将参考图缩放到适合画布的大小，如图 5.5 所示。

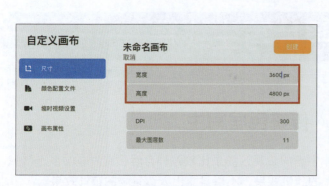
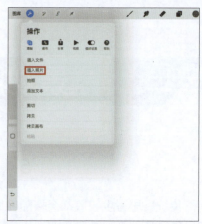

图 5.3　　　　　　　　　　　　　　　　　图 5.4

在"图层"面板中单击图层名称右边的 N 按钮,打开"图层混合"选项,调低不透明度,让照片变成半透明状态,以便作为线稿绘图的参照,如图 5.6 所示。

图 5.5　　　　　　　　　　　　　　　　　图 5.6

在图层列表中单击"+"图标,新增一个图层。新增的图层位于照片图层之上,如图 5.7 所示。

单击工具栏的 ✏ (画笔)按钮,在弹出的"画笔库"面板中选择"勾线笔",将不透明度降低一些,模拟铅笔参照照片进行线稿绘制,如图 5.8 所示。

用铅笔快速将要绘制的古建筑的构图、位置、大小与建筑的透视确定下来。切记构图要合理,透视要准确,如图 5.9 所示。在构图与透视确定后,可对建筑周边的环境进行简单的勾画,但不要过细,如图 5.10 所示。

第 5 章
景观照片写生线稿

图 5.7

图 5.8

图 5.9

图 5.10

草图绘制完成后,将照片图层的显示关闭(取消该图层右侧的勾选),隐藏参考照片,如图 5.11 所示。

(3)线稿勾勒。在画笔库中选择"动漫线稿"画笔,将画笔调成不透明(实线),调整好笔头粗细,开始绘制建筑的轮廓线与结构线,如图 5.12 所示。

087

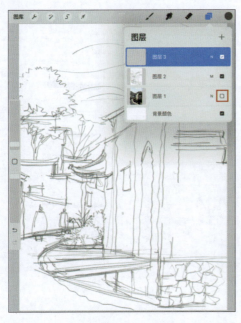
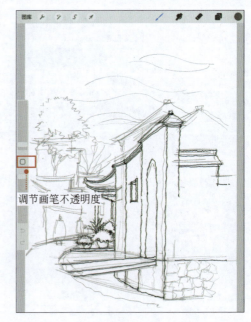

图 5.11　　　　　　　　　　　图 5.12

（4）勾画场景建筑。用实线将场景中的主体建筑勾画得更准确，同时将配景也勾画出来，这样就保证了画面的完整性，如图 5.13 所示。

（5）刻画细节。在场景建筑勾画完成后，根据建筑自身的结构以及场景的光影效果，对画面细节进行刻画，如图 5.14 所示。

图 5.13　　　　　　　　　　　图 5.14

（6）整体调整。在刻画细节时，一定要注意场景的主次关系以及前后关系，不要将配

景刻画得过于详细,而对于前面建筑的细节(如瓦片、砖石和路面)可细致地绘制。绘制完成后,将草图图层的显示关闭(取消该图层右侧的勾选)。最终效果如图 5.15 所示。

5.1.2 徽派民居

本例中的徽派民居建筑的高墙窄巷也是绘图时所要表达的核心,如图 5.16 所示。

图 5.15

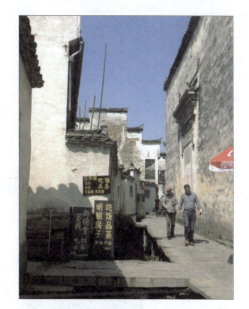

图 5.16

(1)草图分析。在分析完照片后,可快速绘制出草图。草图不要注重细节,主要体现出对场景构图与透视关系的把握,如图 5.17 所示。

(2)根据照片临摹线稿。在 iPad 中打开 Procreate 软件,进入图库,单击"+"图标,单击 (自定义画布)按钮,设置画面尺寸。设置完成后单击 按钮确定,如图 5.18 所示。

(3)使用分屏功能对实景照片进行写生。单击 Procreate 顶端中部的按钮,选择中间的"对开分屏"选项,如图 5.19 所示。

(4)此时 Procreate 软件会隐藏在 iPad 屏幕一侧,打开照片相册,在相册中打开本例照片 5.1.2.jpg。单击照片相册顶端中部的按钮,选择中间的"对开分屏"选项,此时会有"左右放置"选项,根据个人喜好将参考照片放在左边或右边(一般会放在左边)。此时 Procreate 和照片相册会同时显示在一个屏幕中,如图 5.20 所示。

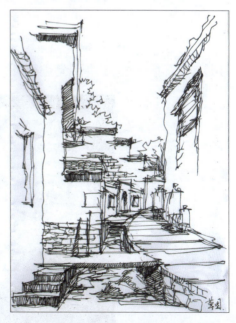

图 5.17

图　5.18　　　　　　　　　　　　图　5.19

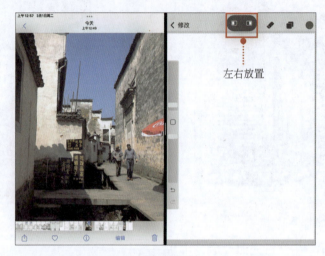

图　5.20

（5）单击工具栏的 ✎（画笔）按钮，在弹出的"画笔库"面板中选择"勾线笔"，将不透明度降低一些，模拟铅笔进行线稿绘制，如图 5.21 所示。

图　5.21

第 5 章
景观照片写生线稿

（6）下面就可以像写生一样对着照片进行绘图了。在画布上先确定出场景在纸面的构图及场景的透视，并对主体建筑的轮廓进行绘制，如图 5.22 所示。

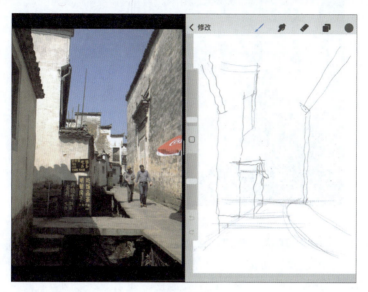

图 5.22

（7）勾画路面和中远景建筑。在主体建筑确定后，可将路面与中远景的建筑轮廓勾画出来，如图 5.23 所示。

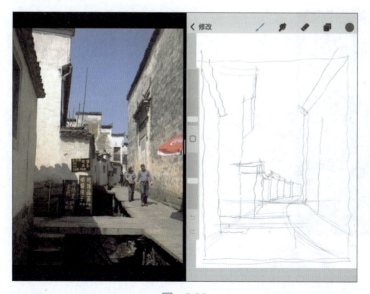

图 5.23

（8）勾画建筑物屋顶。在大体轮廓确定后，可对建筑的屋身与屋顶进行勾勒，再将近景的楼梯与河道的轮廓勾画出来，如图 5.24 所示。

（9）绘制门窗、植物及人物。将两侧墙面的门头和门窗勾画出来，再给场景配上远景植物，并按照透视关系在路面上分别勾画出不同的人物，如图 5.25 所示。

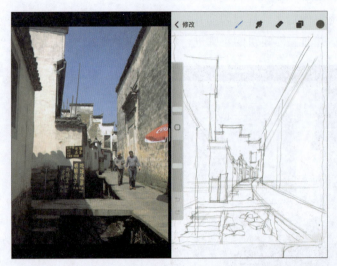

图 5.24

（10）用实线勾勒主体建筑。新建一个新图层用于实线绘制。在铅笔稿绘制完成后，在画笔库中选择"动漫线稿"画笔，将画笔调成不透明（实线），调整好笔头粗细，先将两侧主体建筑的轮廓勾画出来，勾画时运笔要流畅，如图5.26所示。

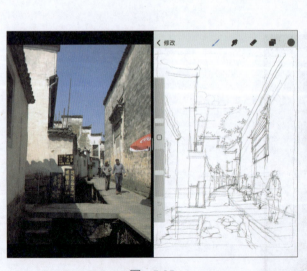
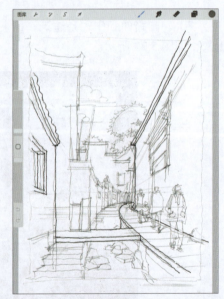

图 5.25　　　　　　　　　图 5.26

（11）接下来勾画台阶及中远景建筑。先将近景的台阶勾画出来，再将场景中的中景与远景的建筑勾画出来，如图5.27所示。

（12）最后勾画马头墙。勾画出远处的马头墙，并绘制出墙体上的门窗以及河道里的石块，如图5.28所示。

（13）刻画细节。场景中的建筑轮廓勾画完成后，再将其他的建筑细部以及场景中的配景与人物勾勒完成，如图5.29所示。

第 5 章
景观照片写生线稿

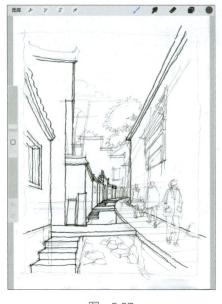

图 5.27　　　　　　　　　　　　　　图 5.28

（14）整体调整。在场景勾画完成后，根据建筑结构和场景的光影变化，对画面进行深入刻画。在刻画过程中，重点应放在场景中的古建筑和前景上，包括台阶、道路、墙面、门头等细节要刻画到位。而对于远处的建筑和配景，可以适当放松一些，以突出画面的主次之分，同时也能更好地体现画面的空间感。在人物刻画方面，重点应放在形体和动态上。近景人物可以适当细致一些，而远景人物则可以相对简略一些，这样可以增加场景的活力，如图 5.30 所示。

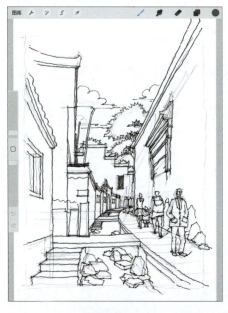 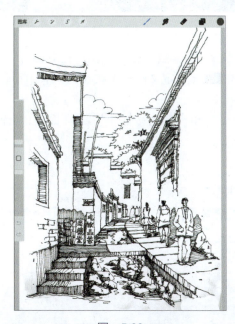

图 5.29　　　　　　　　　　　　　　图 5.30

5.2 现代景观写生

现代场景照片的特点是人文景观较多。在绘画时，需要注意把握场景的疏密关系和遮挡关系。人文景观都是经过景观设计师精心设计的，因此场景通常注重唯美和实用性。

5.2.1 办公区景观

本例中的照片展示了办公楼前的景观。选择这张照片是因为它包含了前面所介绍的知识，例如各种植物、木桥和人物等，并且采用了两点透视。通过临摹这张照片，可以学习如何根据照片中的信息找到透视关系，如何处理前景的建筑物和植物，以及如何合理地处理远景的建筑和植物等。办公区景观照片如图 5.31 所示。

（1）草图分析。首先，根据照片中提供的物体寻找透视关系，比如画面中的纵深木桥和植被等。然后，使用简洁、概括的线条进行场景构图，表现出空间透视效果，并绘制出主要的场景元素，如图 5.32 所示。

图 5.31

图 5.32

（2）根据照片临摹线稿。在 iPad 中打开 Procreate 软件，进入图库，单击"+"图标，单击 ■（自定义画布）按钮，设置画面尺寸。设置完成后单击 创建 按钮确定，如图 5.33 所示。

（3）单击 🔧 按钮打开"操作"面板，选择 ➕（添加）页面下的"插入照片"选项，如图 5.34 所示。

图 5.33

图 5.34

（4）导入本例的参考照片 5.2.1.jpg，将参考照片缩放到适合画布的大小，如图 5.35 所示。

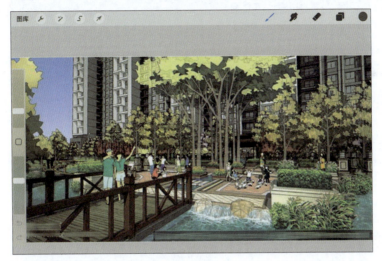

图 5.35

（5）在"图层"面板单击图层名称右边的 N 按钮，打开图层混合选项，降低不透明度，让照片变成半透明状态，以便作为线稿绘图的参照，如图 5.36 所示。

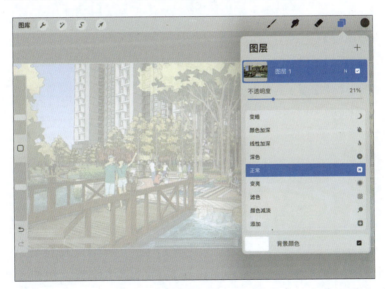

图 5.36

（6）设置透视参考线。单击工具栏的 （操作）按钮，打开"操作"面板，将"绘图指引"开关打开，如图 5.37 所示。

（7）单击"编辑绘图指引"选项，打开"绘图指引"面板，激活"透视"按钮，在地平线右边区域单击，根据木质栅栏的延伸线放置一个灭点，如图 5.38 所示。

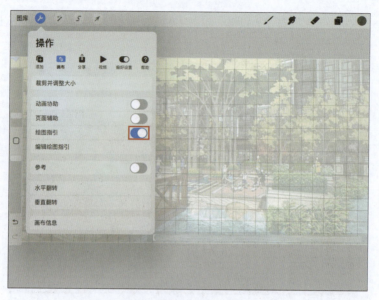

图 5.37

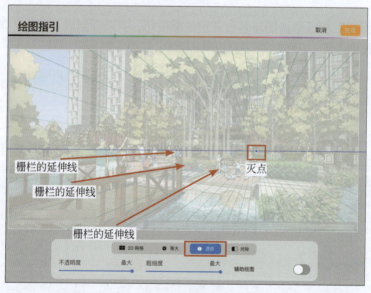

图 5.38

（8）绘制草图。首先在 Procreate 中单击工具栏的 ✏️（画笔）按钮，在弹出的"画笔库"面板中选择画笔，本例使用"Procreate 铅笔"，在界面左侧调整画笔的尺寸和透明度，如图 5.39 所示。使用该画笔绘制场景草图。

（9）铅笔定形。在草图绘制完成后，用铅笔在图纸上先确定场景构图与透视，再从近到远画出木桥、道路以及各种植被（注意乔木之间的大小与前后关系），最后描绘出远处露出的部分楼体的轮廓。需注意画面边缘的乔木虚实的处理，这样画面才会显得生动，如图 5.40 所示。

第 5 章
景观照片写生线稿

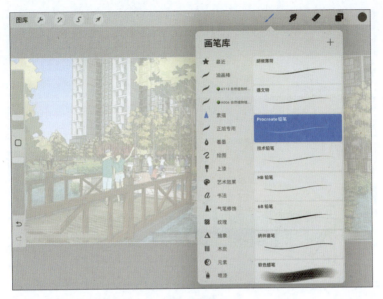

图 5.39

图 5.40

（10）勾勒木桥、石头和灌木。新建一个新图层。在铅笔定形完成后，在画笔库中选择"漫画线稿"画笔，将画笔调成不透明（实线），调整好笔头粗细，用实线对前景的木桥、树池等进行绘制。在绘制时，可以借助于 Procreate 的速创形状功能勾勒木桥等对直线要求高的造型，并描绘岸边的石块以及树池里的灌木丛，如图 5.41 所示。

提 示

绘图时长按可以启用速创形状功能。比如绘制一条直线，绘制完不要松手（画笔保持长按状态数秒），Procreate 将以计算机模式对直线进行校正。

097

图 5.41

（11）对植被进行勾勒。继续对近景植物与路面进行绘制，线条要流畅，并注意植物的形体。对木桥上面的近景人物进行绘制，注意人物的大小与动态。然后再勾勒路沿线条和远处的灌木，注意靠近前面的树木要仔细勾画出外形特点，如图 5.42 所示。

图 5.42

（12）中远景植物绘制。视觉中心处的植物绘制完后，继续绘制周边的植物，绘制时注意树冠和树干要勾勒仔细，线条的变化要表达清楚，如图 5.43 所示。

（13）描绘路面和建筑。远处的地形与路面可以概括地表现，不用绘制得过于细致，最后再勾勒出远处露出的建筑轮廓，如图 5.44 所示。

图 5.43

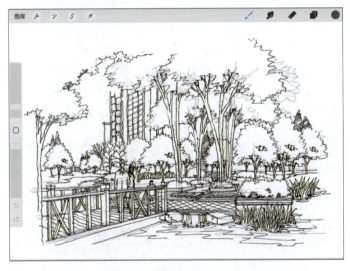

图 5.44

（14）添加暗面和投影。暗面的层次感用线的疏密表现，主要塑造前景的木桥和水面，如图 5.45 所示。

（15）细节刻画。整幅景观效果图的外形都绘制完成后，继续进行暗面和投影的塑造，暗面可以用斜排线的方式表现，在深入绘制时要注意线条的变化，如图 5.46 所示。

5.2.2 校园景观

本例是小学校园里的一处景观效果图，如图 5.47 所示。这幅图在保证画面场景透视和植物表现的同时，还需注意与其他场景效果图不同的是人物身份的表现。

（1）草图分析。这幅图的植物比较多，用墨线笔以概括的手法描绘出草图。草图应着重体现构图、场景透视，还应表达出近景、中景和远景植物，如图 5.48 所示。

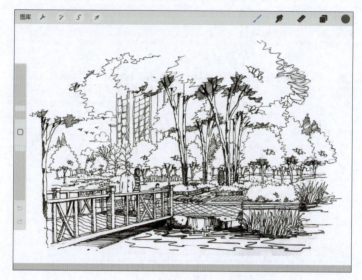

图 5.45

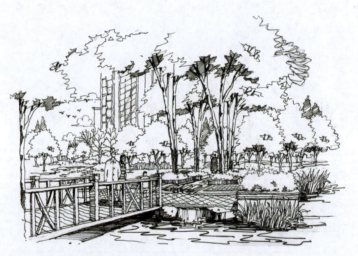

图 5.46

图 5.47

图 5.48

（2）根据照片临摹线稿。在 iPad 中打开 Procreate 软件，进入图库，单击"+"图标，单击 ▭（自定义画布）按钮，设置画面尺寸。设置完成后单击 ▭ 按钮确定，如图 5.49 所示。

（3）单击 🔧 按钮打开"操作"面板，选择 ➕（添加）页面下的"插入照片"选项，如图 5.50 所示。

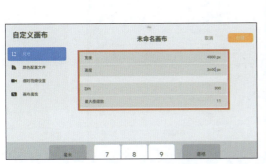

图 5.49

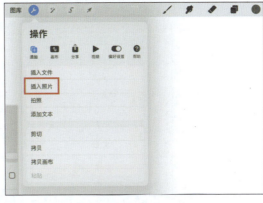

图 5.50

（4）导入本例的参考图 5.2.2.jpg，将参考图缩放到适合画布的大小，如图 5.51 所示。

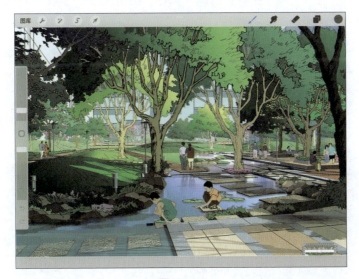

图 5.51

提示

校园景观临摹主要表现的是校园应有的场景氛围，绘制时仍然要从近到远处理画面的植被，近景与中景植物做深入处理，远景的植物可以概括地处理，保证植物在画面中的层次。

（5）在"图层"面板中单击图层名称右边的 N 按钮，打开"图层混合"选项，调低不透明度，

让照片变成半透明状态，以便作为线稿绘图的参照，如图 5.52 所示。

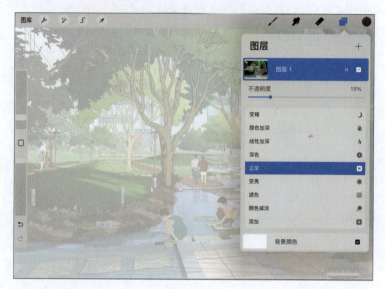

图 5.52

（6）设置透视参考线。单击工具栏的 ![] (操作) 按钮,打开"操作"面板,将"绘图指引"开关打开，如图 5.53 所示。

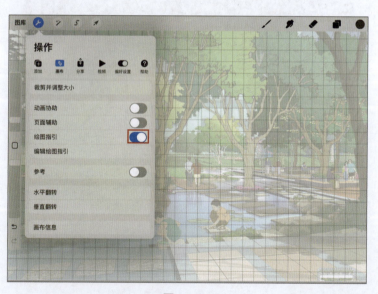

图 5.53

（7）单击"编辑绘图指引"选项，打开"绘图指引"面板，激活"透视"按钮，在地平线区域单击，根据地面瓷砖缝的延伸线放置一个灭点，如图 5.54 所示。

（8）选择画笔。首先在 Procreate 中单击工具栏的 ![] (画笔) 按钮，在弹出的"画笔库"面板中选择画笔，本例使用"Procreate 铅笔"，如图 5.55 所示。

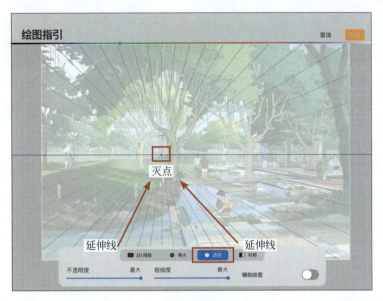

图 5.54

图 5.55

（9）绘制铅笔稿。为了将效果图表达得准确，需要先用铅笔勾画出场景构图与场景元素的轮廓。注意，在铅笔稿绘制的阶段，场景表现不必过细，只需构图合理、透视准确并表现出场景中景观元素的轮廓即可，如图 5.56 所示。

（10）绘制石板踏步。在铅笔稿完成后，用实线笔对近景的石板踏步进行绘制。因为这些石板较为规则，绘制时可以借助速创图形功能，注意石板大小与厚度要勾画准确，如图 5.57 所示。

（11）道路的塑造。在近景石板踏步勾画完成后，再对中景与周边的石板进行绘制，然后对近景的石块进行描绘，如图 5.58 所示。

图 5.56

图 5.57

图 5.58

(12)植物与人物的塑造。勾画出近景人物,并对近景的植物与铺砖进行深入绘制,因为近景是画面绘制的重心。从前到后勾画出植物,植物的外形、树冠和树干的特点要勾勒到位,并且将人物绘制完成,如图 5.59 所示。

图 5.59

(13)添加暗面和投影。场景轮廓大体绘制完成后,对画面进行深入绘制。绘制时要注意场景的光影关系及近中远景的主次关系,近景、中景要着重刻画,远景需简略。同时,在绘制时也应注意线条的疏密与虚实关系,这样画面既完整又富于变化,如图 5.60 所示。

图 5.60

第 6 章

整体效果图绘制

6.1 小区游乐场效果图绘制

在本例中,将使用 Procreate 软件绘制小区内部景观效果图。游乐场景观在公园设计、居住区景观设计和幼儿园设计中都很常见。游乐场通常采用开敞式布局,周围不宜种植遮挡视线的树木,以保持良好的可通视性,方便成人对儿童进行监护。在选择游乐场设施时,应能够吸引和激发儿童参与游戏的热情,同时兼顾实用性和美观性。设施的色彩可以比较鲜艳,但应与周围环境相协调。

6.1.1 平面分析

一般游乐场的平面图以弧形为主,周围植物较少,主要的设施包括儿童滑梯、休息区和健身器材,如图 6.1 所示。

6.1.2 草图分析

游乐场效果图的主要目的是展示场景环境,如图 6.2 所示。其中,游乐设施是空间的主体;植物、道路和人物都以游乐设施为中心,充当"配角",主要目标是创造舒适感和视觉美感。

图 6.1

图 6.2

6.1.3 新建画布

（1）在 iPad 中打开 Procreate 软件，进入图库，单击"+"图标，单击 （自定义画布）按钮，如图 6.3 所示。

> **提示**
> 当 Procreate 导入 Photoshop 文件时会保留锁定图层、图层背景、相容滤镜效果和图层混合模式。

（2）在"自定义画布"页面设置尺寸为 4956px × 3504px，设置分辨率为 300，如图 6.4 所示。

图 6.3　　　　　　　　　　　图 6.4

（3）设置"颜色配置文件"的颜色属性为 RGB。如果是印刷文件，则需要设置颜色属性为 CMYK。设置完成后单击 创建 按钮确定，如图 6.5 所示。

6.1.4 设置透视参考线

（1）设置透视参考线。单击工具栏的 （操作）按钮，打开"操作"面板，将"绘图指引"开关打开，如图 6.6 所示。

图 6.5　　　　　　　　　　　图 6.6

（2）单击"编辑绘图指引"选项，打开"绘图指引"面板，激活"透视"按钮，准备设置透视参考线，如图6.7所示。

（3）设置两点透视参考线。在地平线左边区域单击，放置一个灭点，在地平线右边区域单击，放置第二个灭点，如图6.8所示。

图 6.7

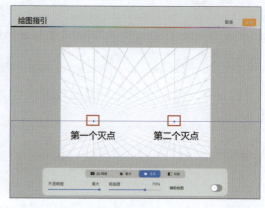

图 6.8

6.1.5 绘制草图

（1）在Procreate中单击工具栏的（画笔）按钮，在弹出的"画笔库"面板选择画笔，本例我们使用"Procreate铅笔"，在界面左侧调整画笔的尺寸和不透明度，如图6.9所示。

（2）单击工具栏的（图层）按钮，打开"图层"面板，单击+按钮新建一个图层，如图6.10所示。

图 6.9

图 6.10

（3）单击新建图层的缩略图部分（左侧），在弹出的菜单中选择"重命名"选项，如图6.11所示。

（4）将该图层命名为"线稿草图"，如图6.12所示。

第 6 章
整体效果图绘制

图 6.11

图 6.12

（5）单击工具栏的 ●（颜色）按钮，打开"颜色"面板，在色盘中选择灰色，如图 6.13 所示。

（6）绘制道路和游乐设施。根据两点透视参考图对道路进行绘制，弧形道路按照"八点定圆"方式进行空间定位，游乐设施的造型和比例要符合实际，如图 6.14 所示。

（7）绘制前景植物。场景中的前景植物最主要的作用是在场景中增加一个层次，让画面更丰富，如图 6.15 所示。

图 6.13

（8）绘制远景植物和人物。远景中植物在场景中起到围合作用，使建筑物不显得孤立，同时增加空间层次，如图 6.16 所示。

图 6.14 图 6.15

> **提示**
> 可以试着用不同的速度绘画，有些画笔根据不同的运笔速度会展现不同的效果。

（9）绘制完成后，单击工具栏的 ■（图层）按钮，打开"图层"面板，单击"线稿草图"图层的 N 按钮，设置不透明度为 20%，将这个草图作为正式线稿的底图，如图 6.17 所示。

图 6.16

图 6.17

6.1.6 绘制正式线稿

（1）单击工具栏的 ✎（画笔）按钮，在弹出的"画笔库"面板中选择"勾线笔"，向左滑动该画笔，单击"复制"按钮复制一个新的画笔，如图 6.18 所示。

（2）Procreate 软件默认的画笔可以校正抖动，但我们在手绘建筑线稿时不希望有太规整的笔触。单击新复制的画笔，打开"画笔工作室"面板，将"稳定性"选项的"数量"设置为 0。这样就关闭了该画笔的自动抖动校正功能，可以产生自然的手绘效果，如图 6.19 所示。

图 6.18

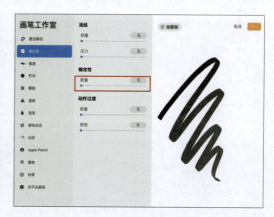

图 6.19

（3）为了在绘制线稿时防止手势误操作，单击工具栏的 ✦（操作）按钮，打开"操作"面板，单击"手势控制"选项，如图 6.20 所示。

（4）在打开的"手势控制"面板中，将"禁用触摸操作"开关打开，单击 完成 按钮，如图 6.21 所示。

第 6 章 整体效果图绘制

图 6.20

图 6.21

（5）勾勒游乐设施和道路。新建一个图层，将其命名为"正式线稿"。在铅笔稿的基础上对游乐设施和道路结构进行勾勒，人物造型随着场景的需要进行变化，如图 6.22 所示。

（6）细化主体。游乐设施、场景中的人物和道路是这张图主要表现的主体，其结构和详细程度都要把握好，如图 6.23 所示。

（7）勾勒近景植物。近景中的植物绕线及树干要自然，远景植物主要表现轮廓即可，如图 6.24 所示。

（8）勾勒空间植物。在空间中，植物以近景和远景为主，中景已经有游乐设施，所以就不需要添加植物了，如图 6.25 所示。

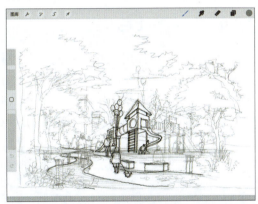

图 6.22

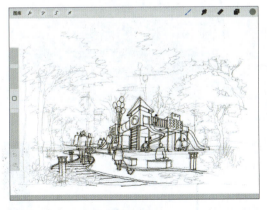

图 6.23

图 6.24

（9）光影处理。根据光影关系，对场景中所有植物、建筑物和人物进行投影描绘，地面的投影使物体不会发"飘"。线稿完成后，关闭"线稿草图"图层右侧的☑复选框，隐藏该图层。最终效果如图 6.26 所示。

111

图 6.25　　　　　　　　　　　　图 6.26

也可打开本书配套素材"6.1 线稿.jpg"文件,从黑白线稿中提取镂空线条进行上色。

6.1.7　线稿上色

(1)新建一个图层,并将其拖动到"正式线稿"图层的下方。选择"马克笔 OK 正旭专用"画笔,在界面左侧调整画笔的尺寸和不透明度,如图 6.27 所示。

(2)这里分享一个实用的上色技巧。如果有已经完成的效果图,想使用这个效果图的调色板,可以自定义调色板。手指向上滑动 iPad 底部,弹出常用工具栏,如图 6.28 所示。

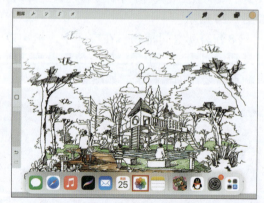

图 6.27　　　　　　　　　　　　图 6.28

(3)用手指将相册移动到 Procreate 界面右侧,此时 Procreate 给相册让开了一部分空间。松开手指,两个软件就会同时出现在屏幕中,如图 6.29 所示。

(4)在 Procreate 中打开"调色板"面板,在相册中找到要用来生成调色板的效果图,本书提供了一幅效果图,名为"6.1 色板图.jpg",如图 6.30 所示。

(5)将这幅效果图拖动到调色板的空白区域,系统将自动调取该效果图的颜色数据,生成一个调色板,如图 6.31 所示。

图 6.29

第6章
整体效果图绘制

图 6.30

图 6.31

（6）生成调色板后，就可以用这个调色板创作了，还可以对这个调色板进行命名，非常方便实用，如图6.32所示。

（7）为地面和场地上色。地面和场地根据物体的固有色去铺色，尽量不要使用太艳的颜色，否则就不像马克笔效果了，如图6.33所示。

地面用色：

场地用色：

图 6.32

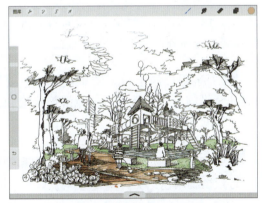
图 6.33

（8）中景植物上色。中景植物较少，通过上色把前后关系拉开，如图6.34所示。

中景植物用色：

（9）近景灌木上色。近景中的植物物种不同，要在颜色上进行一定的区分，如图6.35所示。

近景灌木用色：

（10）远景植物上色。靠近游乐设施区域的远景植物颜色以蓝绿色为主，与将要绘制的游乐设施颜色形成反差，如图6.36所示。

远景植物用色：

图 6.34

113

图 6.35

图 6.36

（11）远景建筑上色。远景建筑在场景中起到说明空间关系的作用，如图 6.37 所示。

远景建筑用色：

> **提示**
>
> 单击并长按尚未选定画笔的绘图、涂抹或擦除图标，即可将当前的画笔套用到该工具上，这对想使用同一画笔来绘图、涂抹和擦除画作时相当实用。

图 6.37

（12）游乐设施上色。游乐设施上色要符合儿童设施颜色的特点，颜色鲜艳且饱和度高，如图 6.38 所示。

游乐设施用色：

（13）近景植物上色。近景植物的饱和度较高，颜色较重，如图 6.39 所示。

近景植物用色：

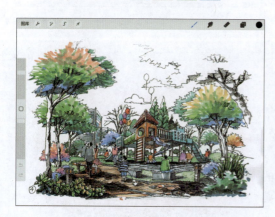
图 6.38

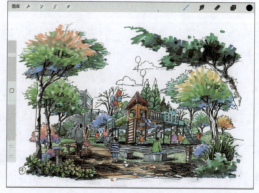
图 6.39

（14）天空上色。天空按照植物绕线的笔触进行，颜色不能上得太满，主要是对物体交接处进行渐变处理，如图 6.40 所示。

天空用色：

（15）单击 Procreate 界面右侧的 ☐（取色）按钮，利用放大镜可在画面任意位置取色（用手指长按一个区域并拖动，也可以以相同的取色方法取色），如图 6.41 所示。

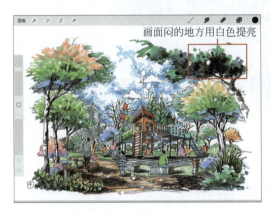
图 6.40

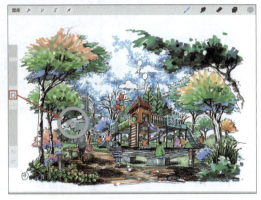
图 6.41

（16）作品完成后单击工具栏的（操作）按钮，在（分享）页面选择要输出的文件格式，如 PSD，如图 6.42 所示。

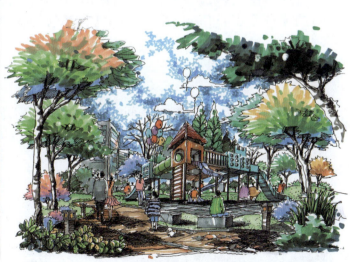
图 6.42

（17）调整画面色彩，最终效果如图 6.43 所示。

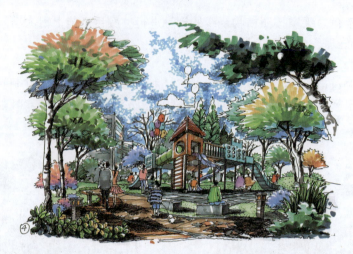

图 6.43

6.2 园林水系效果图绘制

根据平面图拉伸的空间没有色彩的参考，需要设计师自己进行色彩分析和搭配。这要求设计师对色彩的理解程度较高。实际上，也可以根据平面图找到一些空间色彩的联系。

6.2.1 平面图分析

平面图弧线较多，容易出现透视错误。平面图显示水域面积较大，因此，在绘制空间线稿时，需要将视平线稍微降低一些，以减小水的面积。亭子和道路的表达要清晰明了。

通过平面图可以得知桥梁、亭子和水的基本颜色，而植物的颜色则需要自己进行搭配，如图6.44所示。

6.2.2 线稿分析

由于水域面积较大，为了突出中间的亭子，所以可以适当将地面画得大一些。同时，在绘制水面墨线时要注意不要过多，以免画面显得混乱，如图6.45所示。

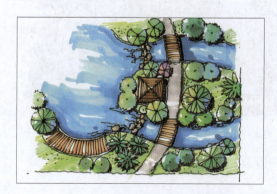

图 6.44

图 6.45

6.2.3 上色分析

根据平面图提供的颜色,可以对未知的颜色进行搭配。在搭配颜色时,需要遵循一些原则,如保持色相稳定、控制色差不过大、保持明度等。此外,天空和水面的颜色应该有所区分,不能相同,并且在笔触上也要有所变化,如图 6.46 所示。

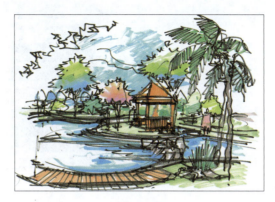

图　6.46

6.2.4 绘制线稿

(1)在 iPad 中打开 Procreate 软件,进入图库,单击"+"图标,单击 ■（自定义画布）按钮,设置画面尺寸,如图 6.47 所示。设置完成后单击 ■ 按钮确定。

(2)单击工具栏中 ✎（画笔）按钮,在弹出的"画笔库"面板中选择"勾线笔",参照照片进行线稿绘制,如图 6.48 所示。线稿完成后在图层列表中单击"+"图标,新增一个图层,新增的图层位于线稿图层之下。

图　6.47

图　6.48

也可打开本书配套素材"6.2 线稿 .jpg"文件,从黑白线稿中提取镂空线条进行上色。

6.2.5 导入调色板

(1)导入调色板。在绘制效果图时,需要使用一个固定的色盘,在 Procreate 中通过 6.2.3 节绘制的上色分析图样可以得到一个调色板。首先将色彩分析图保存在 iPad 相册中,在"调色板"面板单击"+"图标,选择"从'照片'新建"选项,如图 6.49 所示。

(2)在弹出的相册中选择上色分析图样"6.2 上色分析图 .jpg",此时调色板中多了一个新建的调色板,如图 6.50 所示。

图　6.49　　　　　　　　　　图　6.50

6.2.6　线稿上色

（1）单击工具栏的 ✎（画笔）按钮，在弹出的"画笔库"面板中选择"马克笔 OK 正旭专用"画笔进行上色，如图 6.51 所示。

（2）近景上色。近景的植物是两棵树，高的偏绿，低的偏蓝。上色的笔触方向与植物的生长趋势方向一致，如图 6.52 所示。

近景植物用色：

图　6.51　　　　　　　　　　图　6.52

（3）中景上色。中景的植物基本以绿色、偏蓝色为主，可适当把一棵植物画成暖色调，以丰富空间色彩，如图 6.53 所示。

绿色植物用色：
暖色调植物用色：
偏蓝色植物用色：

（4）远景植物、水面的上色。远景植物的颜色偏灰，调整色调并和中景的植物拉开。水面一般都是在与其他物体交界的地方开始渐变。为水面上色时，中间少上色，沿着线稿的波纹上色，常用斜推笔触，如图 6.54 所示。

第 6 章
整体效果图绘制

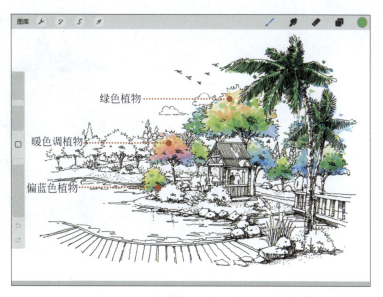

图　6.53

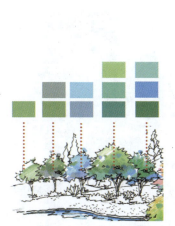

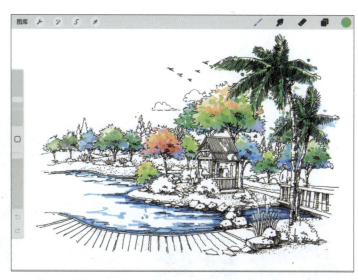

图　6.54

远景植物通过三四种颜色进行组合，以达到有变化的效果。

（5）草地上色。画面中的草地较多，前后的草地要有一些变化，同时在靠近水面的草地颜色之间要互相渗透，如图 6.55 所示。

草地用色：

远处草地用色：

（6）建筑物上色。建筑物根据其基本色画出明暗关系即可。亭子、桥、石头固有色的明度太高，在画面中不协调，因此要降低它们的明度，如图 6.56 所示。

亭子、桥用色：

石头用色：

119

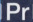
Procreate 板绘技法
人像 + 风景 + 建筑 + 服装 + 工业 + 游戏专业插画设计案例实践

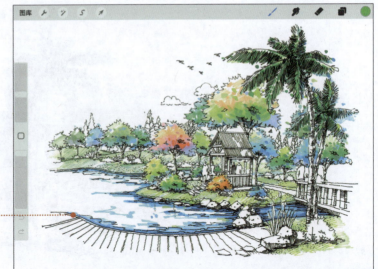

水面增加了环境植物的颜色

图　6.55

图　6.56

（7）天空上色，整体处理。对画面中的天空进行上色。画面中沉闷的地方用高光提亮一下，局部加强明暗对比，如图 6.57 所示。

天空用色：

第 6 章
整体效果图绘制

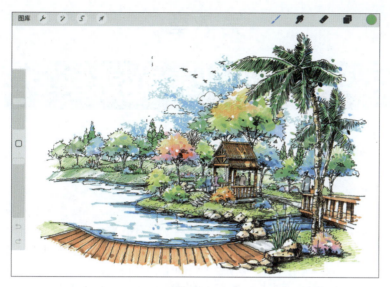

图 6.57

第 7 章

工业设计表现技法

7.1　产品设计绘画基础

一个设计项目的实施需要充分了解相关市场和产品特性,然后才能进入概念草图阶段,这是行业的一般流程。然而,在绘制草图的过程中,有些设计者在塑造具体形态时不够准确,有些在大角度形态处理方面不够精确,有些在做特殊造型时把控不够,有些在做细节描述时不够精密,还有一些设计者为形态之间的组合与协调而苦恼。这些都是基本形态表现方面的问题,这类问题通常是由于手头功夫不够或训练方法不当所致。

如今,造型能力好的设计者大多是美术专业的,他们虽然有较好的造型功底,但工程知识较弱;而工程知识较强的设计者大多是学工科的,他们的造型能力较弱。这就是设计者因学科背景不同而产生的差异和矛盾。

产品设计是现代边缘学科。要想做好产品设计就必须跨越设计与工程之间的边界。众所周知,任何技能都需要从基础开始练习,就像书法训练必须从基本的笔画练习开始一样。要具备深厚的造型功底和准确的草图表达能力,就必须练好基本功。

7.1.1　椭圆的画法

与正圆不同,椭圆会因角度的不同而产生透视感,从而在空间中呈现出近大远小、近宽远窄的透视效果。因此,在进行椭圆的训练时,除了遵循正圆的训练方法外,还需要注意椭圆在空间中的透视。

首先,想象将在一个具有空间感的平面上绘制椭圆形。当绘制多个椭圆时,还需注意椭圆之间的透视变化关系。各种方向的椭圆形的表现和透视效果如图 7.1 所示。

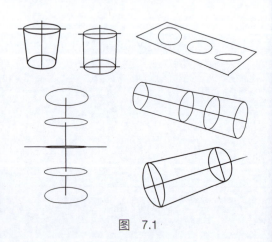

图　7.1

7.1.2　渐变椭圆和透视关系的训练

有时候,设计者在产品设计中会遇到椭圆在一个形面上渐变排列的情况。这时,设计者需要考验自己在形面上对椭圆的远近、大小和透视关系的掌握与控制能力。渐变椭圆和透视关系主要有 3 种训练方法。

方法一。

(1) 参考一幅汽车线稿图,仔细观察,前后的车轮是一组具有透视变化的椭圆,如

图 7.2 所示。

（2）先在纸上画两条有透视变化的直线，如图 7.3 所示。

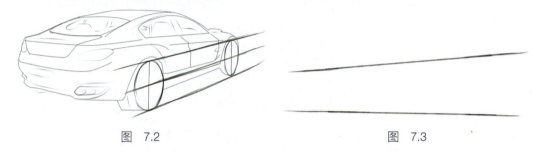

图 7.2　　　　　　　　　　图 7.3

（3）运用画正圆的方法，先画出左右两边的两个轮胎，注意透视关系，如图 7.4 所示。
（4）再画出中间具有渐变关系的一组椭圆，如图 7.5 所示。

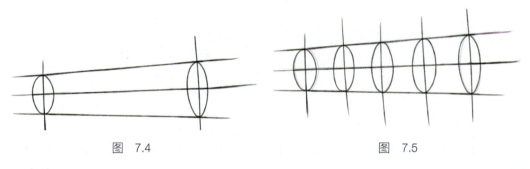

图 7.4　　　　　　　　　　图 7.5

方法二。
（1）先画出具有透视变化的两条线，如图 7.6 所示。
（2）依据两条线之间的透视变化，从前到后依次画出具有变化规律的一组椭圆，如图 7.7 所示。

图 7.6　　　　　　　　　　图 7.7

（3）需要检查每组椭圆是否符合透视关系，即中线和直径是否相交在圆心上。如果相交在圆心上，就证明我们画的这组椭圆的透视关系是正确的。为了更清晰地表达椭圆的透视关系，可以在图像上添加一些辅助性的虚线，用来表示椭圆之间的关系，如图 7.8 所示。

方法三。
（1）先画出不规则图形的外形轮廓，注意形体要准确，如图 7.9 所示。

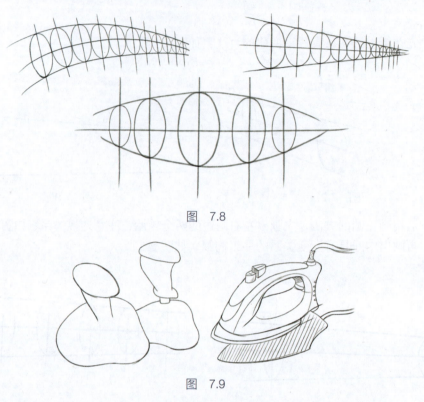

图 7.8

图 7.9

（2）然后借助辅助线画出不规则图形上的椭圆和圆，注意透视关系要准确，如图7.10所示。

图 7.10

只要熟练掌握上述训练方法，就能够逐步加强对椭圆渐变和透视变化的能力。接下来，可以将椭圆应用到具体的设计中。然而，在使用画椭圆的方法进行造型时，需要注意椭圆形态在曲面上的结合关系和透视关系，并且随时使用断面辅助线判断椭圆的大小、凹凸以及在透视作用下的排列是否合适等表达效果。

7.1.3 多圆相套的画法

圆套圆的训练方法难以掌握，因为圆套圆本身就是一种多面组合，如果无法准确把握它们之间的关系，圆形的组合面就很难成立。然而，在产品设计的表现和结构上，圆套圆的运用起着举足轻重的作用。在产品设计图中，利用圆套圆这种基本要素塑造形体的产品

非常多，如果处理得当，就会给人眼前一亮的感觉。如果无法达到控制圆套圆的能力要求，那么就无法实现这样的效果。

我们是否经常有这种体会：当我们脑海中闪现一个非常好的想法，并且为这个灵感激动不已的时候，本想立即记录下来。然而，由于手头功夫不佳，我们美妙的想法和形态思考因为表现能力较弱而搁浅。因此，必须练好基本功。圆套圆就是必须掌握的方法之一。

在画圆套圆之前，需要先对所要表现的椭圆形态有一个总体设想，换句话说，就是要先理清楚圆与圆之间的相互结合与透视关系。通过这些例子，可以看到椭圆套椭圆的画法，如图 7.11 所示。

图 7.11

利用椭圆套椭圆的方法勾画的不同造型，如图 7.12 所示。

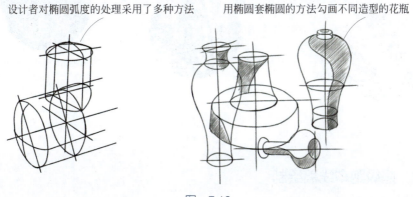

图 7.12

7.2 超级跑车绘制

法拉利超级跑车造型比较酷，以镀铬装饰的 U 形大嘴和椭圆型犀利深邃的头灯等为突出特征。同时，在法拉利超级跑车上还有其他精妙的设计，比如车侧凸出的发动机进气口罩、尾部的扰流器等细节都使法拉利超级跑车显得与众不同。本例最终效果如图 7.13 所示。

图 7.13

7.2.1 超级跑车造型细节分析

法拉利超级跑车的造型细节分析如图 7.14 所示。

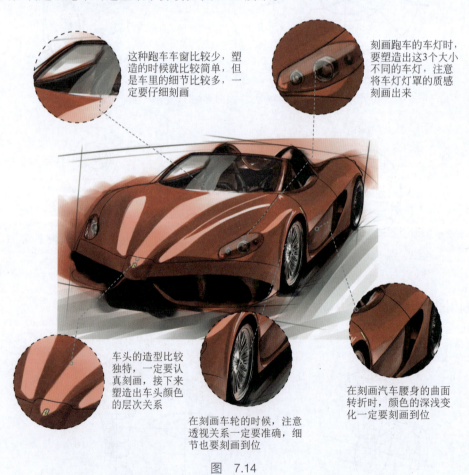

图 7.14

7.2.2 超级跑车线稿绘制

（1）在 Procreate 中单击工具栏的 ◢（画笔）按钮，在弹出的"画笔库"面板中选择画

笔，本例使用"Procreate 铅笔"，在界面左侧调整画笔的尺寸和不透明度，如图 7.15 所示。

（2）单击工具栏的 ■（图层）按钮，打开"图层"面板，单击 ＋按钮新建一个图层，如图 7.16 所示。

图 7.15

图 7.16

（3）利用辅助线勾画汽车的外形轮廓，特别是车头的造型。在画线的时候一定要把线条交叉到位，如图 7.17 所示。

（4）给线稿添加细节。车头部位主要刻画出车灯、前保险杠、前窗，汽车的侧面主要塑造车轮和曲面转折线，最后刻画汽车里面的细节，如图 7.18 所示。

图 7.17

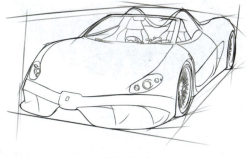

图 7.18

7.2.3 超级跑车上色

（1）线稿完成后，用■■色给汽车铺底色，注意颜色的深浅变化。汽车里面选择留白。车头部位颜色比较重，一定要塑造到位，如图 7.19 所示。

（2）给车窗绘制底色。注意不要平涂，亮面可以选择留白处理，这样玻璃的材质才更容易表现。然后选择■■和■■色为车身上色，高光的形状一定要刻画到位，如图 7.20 所示。

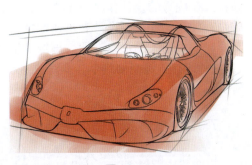

图 7.19

（3）用■色塑造车头的颜色，主要还是进气格栅的深入刻画。用■色将汽车座椅颜色加重，细节要刻画到位，然后再刻画侧面腰身线处的暗面，如图 7.21 所示。

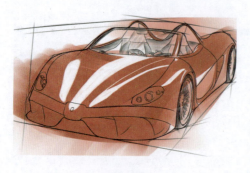

图 7.20

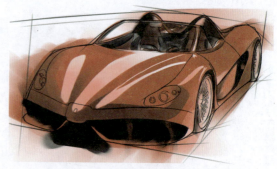

图 7.21

（4）用■和■色给车灯上色，注意灯罩的质感要塑造出来。然后刻画车轮的颜色，暗面的颜色一定要刻画到位，高光的地方形状要塑造准确，如图 7.22 所示。

（5）刻画汽车下面的阴影部分，用透明的■和■色，注意笔触的运用和细节的调整，如图 7.23 所示。

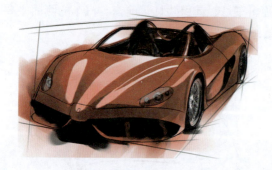

图 7.22

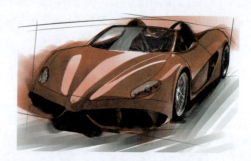

图 7.23

7.3　概念跑车绘制

本例绘制的概念跑车的流线型车身造型非常独特。在优秀的设计作品产生之初，概念往往表达的是一种灵感冲动，设计者迅速地捕捉灵感，并使其变成一个动人的形态，然后再冷静地结合相关因素，设计出这款漂亮的跑车。本例最终效果如图 7.24 所示。

图 7.24

7.3.1　概念跑车造型细节分析

概念跑车的造型细节分析如图 7.25 所示。

第 7 章
工业设计表现技法

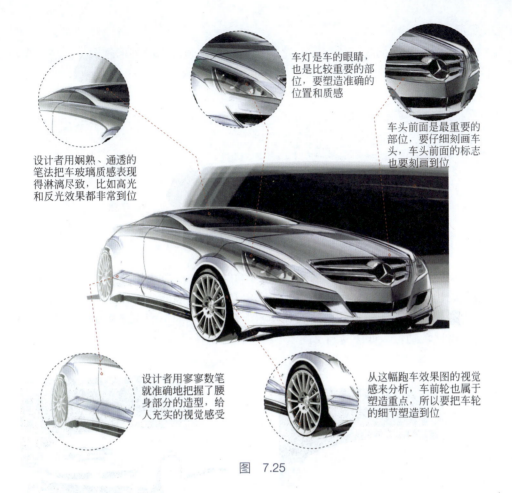

图　　7.25

7.3.2　概念跑车线稿绘制

（1）用长线条画出跑车的外形结构。车体结构比较复杂，可以借助辅助线把车的造型表现得更加准确。车头是塑造的重点，如图 7.26 所示。

（2）擦掉一些多余的辅助线，继续塑造车体的外形线条，特别是重要的车体外形弧线，如图 7.27 所示。

图　　7.26　　　　　　　　　　　　　　　图　　7.27

（3）明确跑车重要的外形线条，然后刻画出车身的一些次要线条，使整个线稿更加完整。注意在画线稿的时候要把握好线条的主次，每条线都要准确地表现出车体的特点，如

图 7.28 所示。

（4）擦去所有的辅助线，用虚实变化的线条重新勾画汽车的外形轮廓，注意线条要流畅，有转折的地方线条的弧度要刻画到位，如图 7.29 所示。

图 7.28

图 7.29

7.3.3 概念跑车上色

（1）线稿完成以后，从车的背景和车窗玻璃开始上色。首先用▇色画出重颜色，然后用▇色画出灰面和亮面，用同样的方法画出车窗玻璃的颜色，如图 7.30 所示。

（2）用▇色从车体颜色最重的部分开始上色。注意颜色的深浅变化，这样才能把这辆跑车刻画得比较到位，如图 7.31 所示。

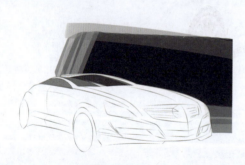

图 7.30

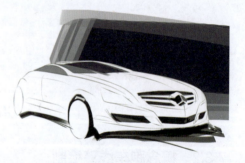

图 7.31

（3）用▇色给车身上色。在铺底色的时候，也要注意车的立体感。车体颜色的微妙变化都要刻画出来，如图 7.32 所示。

（4）在加重车体的颜色的时候，注意高光和反光的处理要刻画到位，高光有时可以用留白表现。颜色的层次关系一定刻画出来，如图 7.33 所示。

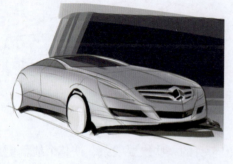

图 7.32

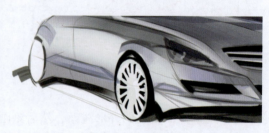

图 7.33

第 7 章 工业设计表现技法

（5）同样是塑造车轮，但是前后两个车轮明显有主次之分。前面的车轮在视觉感上比较靠前，应该把它作为重点刻画，把所有能看到的细节都要刻画出来。用■■色上色，如图 7.34 所示。

（6）用■■色塑造整部车子。重点塑造的还是车头，车头的细节比较多，要仔细刻画，包括车的标志。高光和反光的处理是体现跑车质感的重要因素，如图 7.35 所示。

图　7.34

图　7.35

（7）调整整体的画面效果。用色粉擦出更美的效果，然后用橡皮的棱角调整色粉擦过的地方，如图 7.36 所示。

图　7.36

7.4　降压仪绘制

降压仪采用高能磁极制成了两个独特的智能降压磁芯片，分别作用于内关、外关经穴以治疗高血压，是一种经穴磁场疗法，也是一种信息疗法。降压仪设计和制造过程中大量采用新材料、生物磁学等高新技术研究成果，是高新技术服务于人们日常生活的典型范例，如图 7.37 所示。

7.4.1　降压仪造型细节分析

降压仪的造型细节分析如图 7.38 所示。

图　7.37

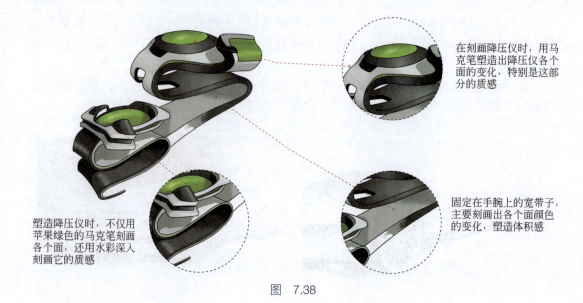

塑造降压仪时，不仅用苹果绿色的马克笔刻画各个面，还用水彩深入刻画它的质感

在刻画降压仪时，用马克笔塑造出降压仪各个面的变化，特别是这部分的质感

固定在手腕上的宽带子，主要刻画出各个面颜色的变化，塑造体积感

图　7.38

7.4.2　降压仪线稿绘制

（1）首先仔细观察降压仪的结构造型，然后用圆滑的曲线刻画出降压仪的外形，注意要准确塑造它的外形轮廓，如图 7.39 所示。

（2）刻画降压仪的外形，要准确表现两端的仪表造型，在用线的时候，线条弧度一定要刻画准确，特别是曲面转折处的线要仔细刻画，如图 7.40 所示。

图　7.39　　　　　　　　　　　　　　　　图　7.40

（3）继续刻画降压仪上面仪表的造型，然后再刻画降压仪的其他细节，如图 7.41 所示。

（4）接着塑造降压仪另一端的细节，它的造型比较复杂，要准确地表现出降压仪的外形结构，如图 7.42 所示。

7.4.3　降压仪上色

（1）用■色和■色给降压仪上色，要把握好上色区域的面积，用平涂的方式，颜色一定要涂抹均匀，如图 7.43 所示。

第 7 章 工业设计表现技法

图 7.41

图 7.42

（2）接下来用■色刻画上面绿色区域的颜色，注意颜色涂抹均匀。接下来用■色给降压仪的灰面上色，颜色的深度要把握好，如图 7.44 所示。

图 7.43

图 7.44

（3）用■色刻画降压仪的边棱，边棱处的转折处要仔细刻画，这样才能更好地塑造出降压仪的体积感，如图 7.45 所示。

（4）接下来用■色刻画降压仪左端宽带的颜色，注意宽带比较软，来回转折，颜色的变化也就比较多，在刻画的时候要注意光影效果，如图 7.46 所示。

图 7.45

图 7.46

（5）底色上完以后，开始进行深入刻画阶段，先处理好左端仪器的颜色过渡和质感表现。高光旁边的地方可以用色粉处理，这样表现的效果更加自然，如图 7.47 所示。

133

（6）随后深入刻画降压仪的另一端，主要用■色、■色和■色，主要塑造好颜色的变化，注意不要忽略质感的表现，如图7.48所示。

图 7.47　　　　　　　　　　　　　　　　图 7.48

（7）两端刻画完成以后，接下来开始刻画中间部分的颜色，还是用■色和■色塑造，颜色过渡要自然，高光部分要刻画到位，如图7.49所示。

（8）最后刻画降压仪的表盘，要将它凹凸的形体塑造出来，然后处理好颜色的过渡，这幅效果图就完成了，如图7.50所示。

图 7.49　　　　　　　　　　　　　　　　图 7.50

7.5　遥控钥匙绘制

遥控钥匙是指不用插入锁孔中就可以远距离开门和锁门的钥匙，其最大的优点是无需探明锁孔就可以远距离、方便地开锁和锁门，如图7.51所示。

7.5.1　遥控钥匙造型细节分析

遥控钥匙的造型细节分析如图7.52所示。

7.5.2　遥控钥匙线稿绘制

（1）用流畅的线条勾画出遥控钥匙的轮廓，注意造型一定要刻画准确，如图7.53所示。

图 7.51

第 7 章
工业设计表现技法

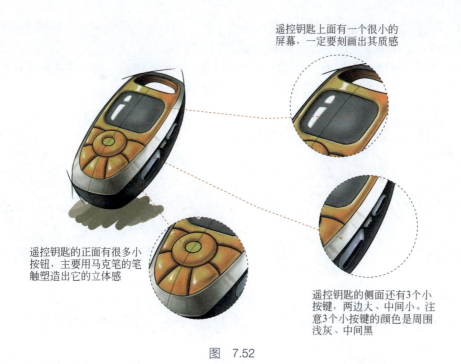

图 7.52

（2）确定出遥控钥匙上的功能区域，对它各个部位的造型要刻画准确，不要忘记曲面转折线的刻画，如图 7.54 所示。

（3）刻画遥控钥匙正面的所有小按键，注意每个小按键的大小不同，中间有两个大小不同的圆形按钮，四周的按钮形状不完全相同，对称位置上的按钮形状相同，如图 7.55 所示。

（4）正面的细节刻画完成以后，接下来刻画侧面的细节，主要是大小不同的 3 个按钮，注意在正确的透视关系下刻画出它们的造型，如图 7.56 所示。

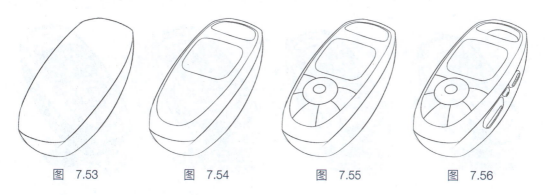

图 7.53　　　　图 7.54　　　　图 7.55　　　　图 7.56

7.5.3　遥控钥匙上色

（1）用■色给遥控钥匙刻画出投影，投影颜色的深浅变化要刻画到位，如图 7.57 所示。

（2）投影刻画完成后，开始用■色给上面的各个按钮上色，注意颜色要涂抹均匀，各个按钮都要仔细上色，如图 7.58 所示。

135

（3）用■色和■色给遥控钥匙的侧围上色，注意受光线影响，汽车钥匙的侧面颜色变化不同，要仔细塑造出它的体积感，如图7.59所示。

（4）继续给遥控钥匙上色，用■色刻画钥匙上面的小屏幕，接下来用同样颜色的马克笔笔刷塑造小屏幕的周围颜色，如图7.60所示。

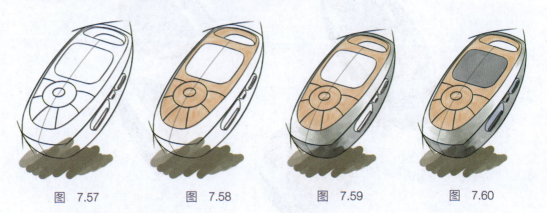

图 7.57　　　　图 7.58　　　　图 7.59　　　　图 7.60

（5）用■色和■色刻画出周围画面的颜色，颜色过渡的地方要处理得自然，这样画面的真实感比较强，如图7.61所示。

（6）用■色和■色加重正面按键的颜色，在上色的过程中，颜色要刻画均匀，这样可以为后面对质感的刻画奠定基础，如图7.62所示。

（7）根据光线的效果刻画出遥控钥匙的亮面，主要用■色上色，注意暗面和亮面颜色过渡要自然，如图7.63所示。

（8）接着用■色刻画出侧面颜色的变化，注意下面转折的地方颜色比较重，周围颜色的变化不太明显，不要忘记侧面3个小按钮颜色的刻画。最后刻画出小屏幕的质感，如图7.64所示。

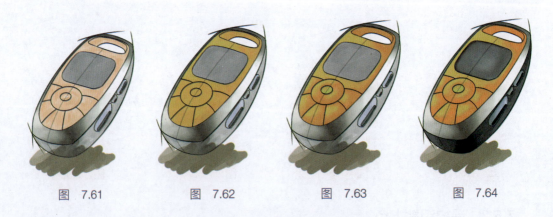

图 7.61　　　　图 7.62　　　　图 7.63　　　　图 7.64

7.6　吸尘器绘制

吸尘器一般分为3种：桶式吸尘器、卧式吸尘器和手持式吸尘器，它们分别用在不同的场所。吸尘器主要由起尘、吸尘和滤尘3部分组成，一般包括串激整流子电动机、离心式风机、滤尘器（袋）和吸尘附件，如图7.65所示。

第 7 章
工业设计表现技法

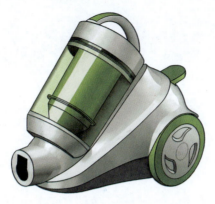

图　7.65

7.6.1　吸尘器造型细节分析

吸尘器的造型细节分析如图 7.66 所示。

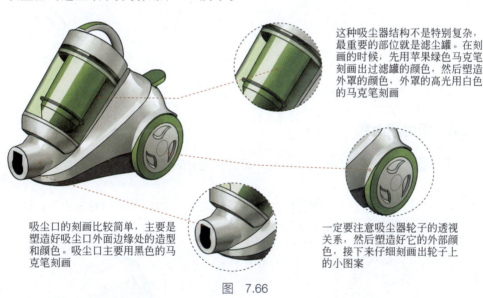

图　7.66

7.6.2　吸尘器线稿绘制

（1）首先观察吸尘器的外部结构，然后从自己感兴趣的部位开始画起，先画出吸尘罐的外形轮廓，然后刻画出吸尘器的轮子，注意透视关系要准确，如图 7.67 所示。

（2）继续塑造吸尘器的外部结构，注意用圆滑的曲线把滤尘罐和轮子连接起来，造型要刻画准确，吸尘口的造型要圆滑一些，如图 7.68 所示。

（3）刻画出滤尘罐的手提把，再刻画出吸尘器后面的开关，接着刻画出吸尘器轮子的细节部分，注意透视关系要正确，如图 7.69 所示。

（4）吸尘器的外形线条刻画完成，接下来开始塑造吸尘器的细节部分。先刻画出吸尘器里面的吸尘罐的造型，然后刻画出吸尘器上面的曲面转折线，最后刻画出轮毂，如图 7.70 所示。

137

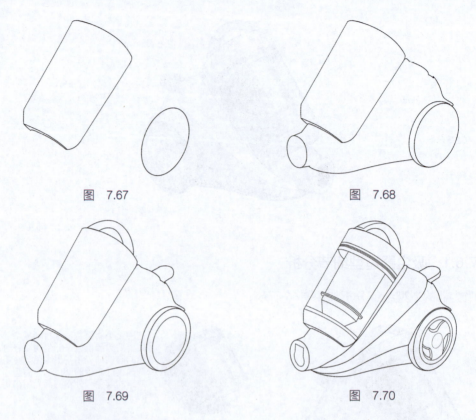

图 7.67　　　　　　　　　　　　图 7.68

图 7.69　　　　　　　　　　　　图 7.70

7.6.3　吸尘器上色

（1）用▇色和▇色刻画底面颜色，注意颜色的深浅变化要刻画到位，高光的地方要留白，如图 7.71 所示。

（2）给吸尘器上色。首先用▇色给滤尘罐上色，然后给开关和轮子上色，颜色一定涂抹均匀，以便后面的深入刻画，如图 7.72 所示。

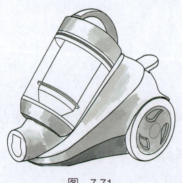 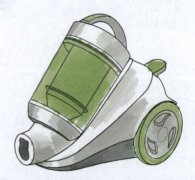

图 7.71　　　　　　　　　　　　图 7.72

（3）首先用黑色给吸尘口上色，然后用▇色刻画吸尘口的外部颜色。注意颜色的深浅变化一定要刻画到位，如图 7.73 所示。

（4）深入刻画吸尘器的轮子和开关。首先用▇色和▇色先刻画出轮子的质感，然

后刻画出轮毂,最后用深绿色刻画吸尘器的开关,如图7.74所示。

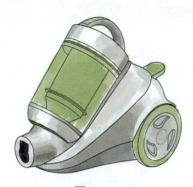

图 7.73

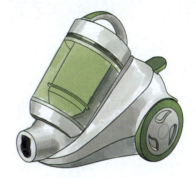

图 7.74

(5)接着用■色刻画出滤尘器主体部分的体积感,注意颜色的深浅变化要处理好。然后用黑色加重吸尘口的颜色,如图7.75所示。

(6)用■色、■色和■色刻画滤尘罐的颜色,再用■色平涂滤尘罐的底色,注意颜色要涂抹均匀,然后刻画外罩的颜色,如图7.76所示。

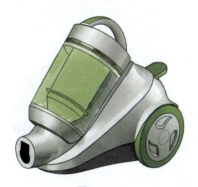

图 7.75

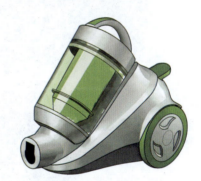

图 7.76

(7)刻画滤尘罐的颜色,继续用■色,注意亮暗面颜色的区分和细节的深入,最后用■色刻画出外罩上面的高光,如图7.77所示。

(8)处理好滤尘罐暗面的颜色,颜色过渡要处理自然。最后调整细节部分,使画面看起来更加精美,如图7.78所示。

图 7.77

图 7.78

7.7 玩具车绘制

玩具车的结构比较简单,由造型可爱的外壳和一个发条扳手组成,把发条上紧后放手,小汽车就可以向前跑了。

7.7.1 玩具车造型细节分析

玩具车的造型细节分析如图 7.79 所示。

图 7.79

7.7.2 玩具车线稿绘制

(1)刻画玩具车时,先用圆滑的曲线勾画出小汽车的轮廓,细节不要太多,只要准确塑造玩具车的外形即可,如图 7.80 所示。

(2)外形刻画好后,塑造细节部分,主要刻画出玩具车的前车窗和侧面车窗。不要忘记车头前面的进气格栅的刻画,注意透视关系一定要正确,如图 7.81 所示。

(3)接着刻画出玩具车的轮子的外形,从这个角度我们只能看到两个完整的车轮,刻画的时候一定要把握好车轮的透视关系,如图 7.82 所示。

图 7.80

图　7.81

图　7.82

7.7.3 玩具车上色

（1）用■色和■色刻画玩具车下面的阴影部分，如图 7.83 所示。

（2）然后用■色、■色和■色刻画玩具车车轮，注意车轮颜色的深浅变化要刻画到位，接着用■色刻画玩具车的底座，最后用■色刻画前面的进气格栅，如图 7.84 所示。

（3）用■色继续给玩具车上色，主要颜色的区域要刻画正确，颜色的深浅变化也要刻画出来，如图 7.85 所示。

图　7.83

图　7.84

图　7.85

（4）用■色、■色和■色刻画车窗和车顶等的颜色，颜色的深度一定要刻画到位，颜色层次感也要刻画出来，如图 7.86 所示。

（5）刻画玩具车材质的质感。先刻画车轮的细节，接着塑造车顶的质感。玩具车表面比较光滑，在刻画的时候要注意这一点，如图 7.87 所示。

（6）调整细节。大的明暗关系确定好后，接下来主要刻画进气格栅的细节（英文等）。细节刻画完后，玩具车的效果图就刻完成了，如图 7.88 所示。

图　7.86

图　7.87

图　7.88

7.8 智力小魔屋绘制

智力小魔屋是一种开发幼儿智力的玩具，它的造型是一个漂亮的小屋子，有很多不同形状的孔，用来放入和孔的形状一样的玩具小块。

7.8.1 智力小魔屋造型细节分析

智力小魔屋的造型细节分析如图 7.89 所示。

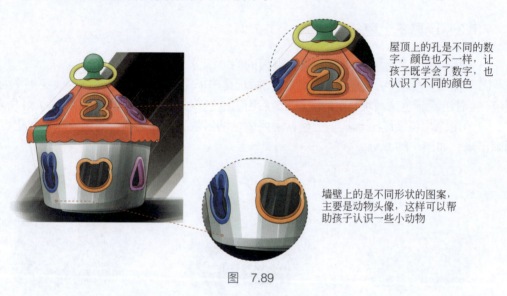

图 7.89

7.8.2 智力小魔屋线稿绘制

（1）屋子的外形比较简单，屋顶可以看成一个等腰三角形，墙壁部分可以看成等腰梯形，梯形的顶边要和三角形的底边相等，如图 7.90 所示。

（2）刻画出屋子的外形以后，刻画出屋顶的圆球，接着刻画出手提把，然后刻画出屋顶上面的数字，随后刻画出墙壁上的不同图案，如图 7.91 所示。

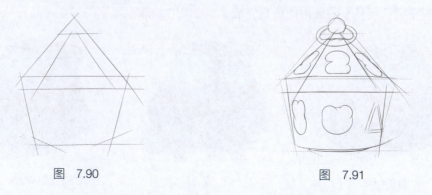

图 7.90　　　　　　　　　　　图 7.91

（3）大的外形刻画好后，开始刻画屋檐四周的花边，然后刻画出房子上面的数字孔。上面的数字孔刻画完后，接下来刻画下面的图案孔，如图7.92所示。

（4）去掉多余的辅助线，然后用有虚实变化的线条把智力小魔屋的外形重新刻画一遍，以方便后面的上色环节，如图7.93所示。

图 7.92　　　　　　　　　　　　图 7.93

7.8.3　智力小魔屋上色

（1）用▨色刻画出屋顶的颜色，屋顶右边的颜色比左边的深，刻画的时候要注意这一点，如图7.94所示。

（2）继续刻画智力小魔屋屋顶的质感，重点刻画屋顶的局部和数字旁边的阴影，然后用▨色刻画出屋顶的高光，如图7.95所示。

（3）用▨色刻画出屋顶上面的圆体，然后刻画出屋檐部分的绿色装饰带，注意体积感的塑造，最后不要忘记高光的刻画，如图7.96所示。

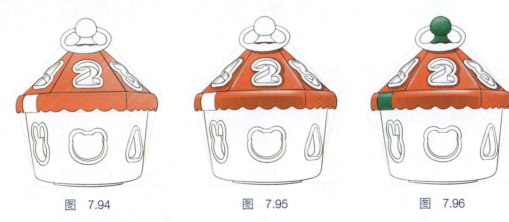

图 7.94　　　　　　　　图 7.95　　　　　　　　图 7.96

（4）接着用▨色和▨色刻画左边的数字和图案。注意孔里面的颜色比较深，要刻画到位，还要对边缘处的高光进行处理，如图7.97所示。

（5）用▨色和▨色刻画中间的数字和图案，注意暗面和亮面的颜色都要刻画到位，高光也要刻画出来，如图7.98所示。

（6）屋子的颜色刻画到位以后，用▨色刻画屋子下面的阴影部分，注意颜色的渐变。最后添加背景色，背景色要有层次感，如图7.99所示。

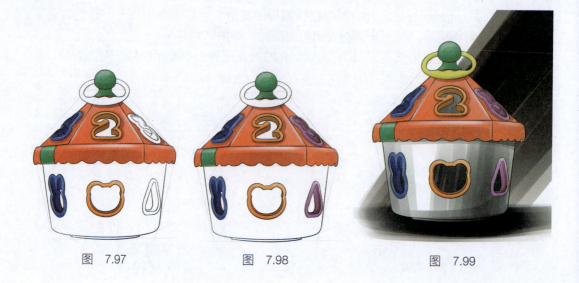

图 7.97　　　　　　　　图 7.98　　　　　　　　图 7.99

第 8 章

服装设计表现技法

8.1 人体结构和比例

本节介绍人体结构和比例的基础知识,让大家对人体有概念性的了解。本节分为正常人体比例和服装设计人体比例。

8.1.1 正常人体比例

现实生活中的人,身体高度为 7~7.5 个头长。然而,在艺术领域,最佳的人体比例是 8 个头长,称为 8 头身,而英雄形象则为 9 头身。幼儿在一岁时的身体比例约为 4 头身;4 岁时约为 5 头身;到了 10 岁,身体比例约为 6 头身;而从 16 岁开始,身体比例从 7 头身逐渐增长到 8 头身。因此,如果要制作一个卡通人物,可以增加头部和上身的比例,减小下身的比例;相反,如果要制作英雄或模特等角色,则应增大下身的比例。图 8.1 展示了从 1 岁到成年人体比例的变化。成年人的肩宽大约是头宽的两倍,因此在制作魁梧的角色时可以适当加宽肩膀。当双手下垂时,指尖通常在髋部偏下的位置。

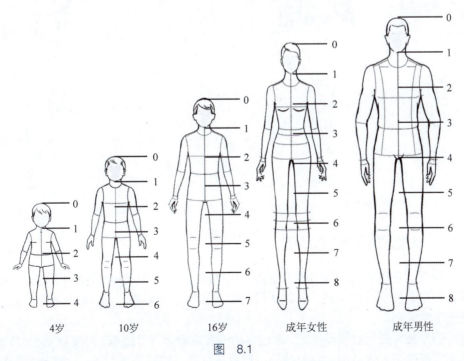

图 8.1

8.1.2 正常人体的骨骼

当我们迎着光线行走时,如果对面走来一个人,我们可能无法看清这个人的长相和衣着,但是可以通过轮廓辨别这个人的性别。男性和女性在骨骼结构上的差异决定了男性的轮廓较为硬朗,而女性的轮廓则更加柔美,如图8.2所示。

8.1.3 服装设计人体比例

服装设计中所表现的人体比例从严格意义上说并不是夸张或拉长的比例,而是现实生活中服装模特的身体比例。服装模特的身高超出普通人,女性的理想身高要求是175~185cm,男性是185~195cm。仔细观察可以发现,服装模特与普通人的区别在于腿部而不是上半身的长度上,这也是服装设计中的人体比例与普通人体比例最大的区别之一。因此,在绘制服装设计图时通常会将腿部拉长(8~10个头身是常见的服装设计人体比例),如图8.3所示。

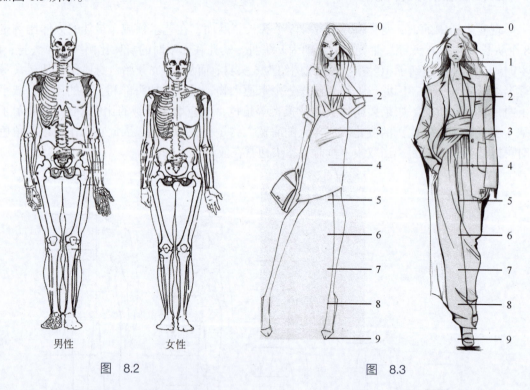

男性　　　　女性

图　8.2　　　　　　　　　　　图　8.3

8.1.4 人物模型的动态造型

一旦掌握了基础的人物模型绘制技巧,就可以开始尝试调整静态造型了。接下来的任务是重新塑造人物模型的造型,使其达到类似T台造型的效果。图8.4是将静态造型改造成动态造型的示例。

静态造型通常是最容易调整的,通过移动手臂或腿部打开造型,形成更宽的时装轮廓。首先熟练掌握静态人物造型的绘制技巧,然后从最简单的摆姿开始练习,逐渐掌握将静态

第 8 章
服装设计表现技法

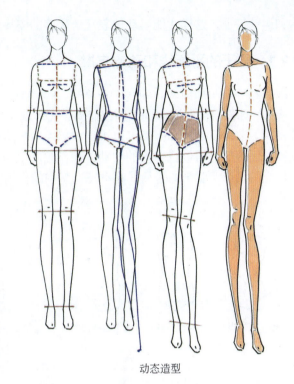

正常姿态　　　　　　　　　　　　　动态造型

图　8.4

造型转化为动态造型的方法，如图 8.5 所示。

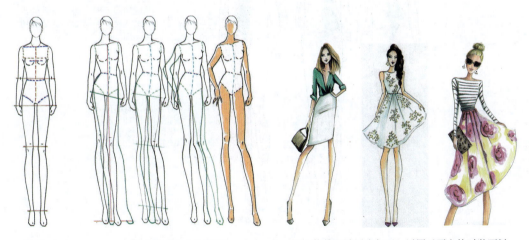

静态人物造型　　　摆出姿势的人物造型　　　让人物的四肢适当打开，以展示更多的时装面料

图　8.5

8.2　人体的动态研究

在时装画表现中，人体所展现的特征和动态是其他表现方法无法比拟的。除了服装款式外，体态是最重要的特征表现。要绘制出准确的人体动态，首先需要了解人体各个部位

的结构和运动特征，这样才能生动地表现出优美的姿势。

8.2.1 躯干的平衡线和动态支撑

平衡线是一条与地面垂直的线。在绘制人物模型时，这条线可以防止视觉上的身体倾倒感。例如，如果肩部和臀部的平衡线倾斜，人体就会处于非直立状态。肩关节、腕关节、髋关节、踝关节以及颈部和腰部可以进行前后左右的运动。当脊柱倾斜时，人物的上半身也会倾斜，而腰部只需进行轻微的摆动，动作幅度不会太大。当臀部提起时，全身会自然地产生相应的动态。躯干的平衡线在动态造型中的作用如图8.6所示。

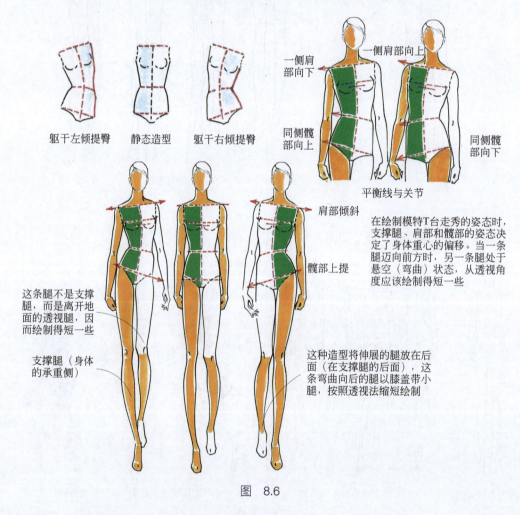

图 8.6

8.2.2 腿部姿态

就骨骼和肌肉而言，时装画人体的腿部是真实人体的简化形式。膝盖通常画在腿部的中间或稍微偏上的位置，通过腿以膝盖为中心转动形成多个姿势，这样即可确定腿部的长度和轮廓，如图8.7所示。

第 8 章
服装设计表现技法

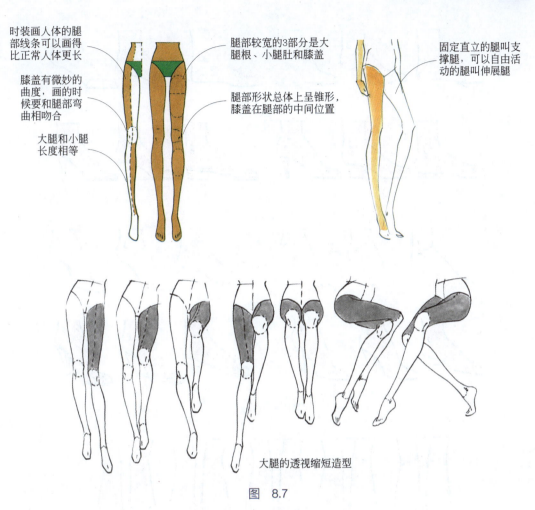

大腿的透视缩短造型

图 8.7

8.2.3 脚部姿态

在脚的侧面造型中，重点描绘脚后跟、脚踝和脚趾的方向，而几乎不刻画脚趾的细节。时装画中的拉长手法在描绘足弓和足背时最为明显，如图 8.8 和图 8.9 所示。

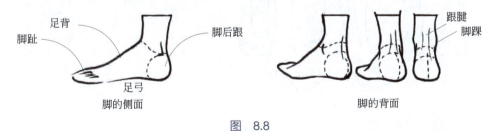

图 8.8

8.2.4 手部姿态

在时装画中，手臂可以简单地绘制成大轮廓，使手掌和手指显得修长。当手臂处于透

149

图 8.9

视状态时，会比正常情况下看起来更短。当手臂交叉时，需要注意穿插和遮挡的关系。手的姿势应该自然，不要过于僵硬。各种手部姿态如图 8.10 所示。

图 8.10

8.3 西部牛仔风格表现

Procreate 拥有一种马克笔,其最大的特点是能够快速地将设计者的构思直接表现出来。在绘制时装画时,通常使用水性马克笔。马克笔的运笔需要注重力度,应尽量使用果断的

笔触，并适当留出空白。这种技法的风格是豪放、洒脱、帅气，非常适合表现各类服饰面料。它的颜色是透明的，笔触应该衔接自然，同时需要考虑两个颜色的冷暖关系和素描关系。

　　西部牛仔风格主要搭配皮草、靴子、皮带、帽子和牛仔裤，造型较为粗犷随意。

　　（1）起稿。用铅笔打形，然后用针管笔勾线，注意毛发用轻柔线条表现，牛仔裤和皮带用硬朗线条表现，如图8.11所示。

　　（2）绘制皮草。用▇色给皮草暗面铺色，用▇色和▇色绘制阴影过渡色，注意颜色一定要刻画出层次感，如图8.12所示。

　　（3）绘制牛仔裤。用▇色给牛仔裤的暗面上色，用▇色绘制亮面，裤线虚线要仔细刻画，如图8.13所示。

图 8.11

图 8.12

图 8.13

　　（4）绘制靴子。用▇色绘制靴子，袜子用▇色和▇色，注意明暗面关系，如图8.14所示。

　　（5）绘制头部。用▇色和▇色绘制头发，用▇色和▇色绘制面部皮肤的亮面和阴影，用▇色和▇色绘制帽子，如图8.15所示。

图 8.14

图 8.15

（6）绘制胳膊皮肤。用▨色和▨色绘制皮肤的亮面和阴影，开始铺底色时，颜色不能太深，如图 8.16 所示。

图 8.16

8.4 波点风格表现

绘画中通常所说的波点，在专业术语中被称为波尔卡圆点。它是由相同大小和颜色的圆点或几种圆点的组合均匀排列而成的。波尔卡这个名字源自东欧的一种音乐风格，许多波尔卡音乐唱片的封面采用波尔卡圆点的图案作为装饰。

（1）起稿和铺底色。用铅笔打形，注意线条的明暗变化。用▨色对波点进行第一遍上色，如图 8.17 所示。

（2）绘制夹克。用▨色给夹克的亮面上色，用▨色给暗面上色，注意要顺着衣纹变化上色，适当留白，如图 8.18 所示。

（3）绘制头部和服装阴影。用▨色和▨色绘制面部的亮面和阴影，服装阴影用▨色轻涂，如图 8.19 所示。

（4）绘制裤子。用▨色和▨色绘制裤子的明暗面，中间色调可以多涂几笔进行叠加，如图 8.20 所示。

（5）绘制服装阴影。用▨色在衣服的阴影处轻涂，需要中色调则多叠加几层即可，如图 8.21 所示。

图 8.17

图 8.18

图 8.19

图 8.20

图 8.21

8.5 礼服裙表现

礼服裙效果图通常使用水性马克笔，以较淡的色调和花纹点缀展现其独特的清爽、飘逸和自然的效果。在使用水性马克笔绘画时，需要快速运笔，并在颜色未干时立即上第二

遍颜色，使颜色呈现水性，从而使裙摆的颜色更加丰富、韵味无穷。

（1）起稿。用铅笔打形，然后用针管笔勾线，注意线条的明暗变化，如图 8.22 所示。

（2）绘制头发。用▇色给头发的亮部上色，适当留白即可，头发暗部主要用黑色铺底，如图 8.23 所示。

（3）绘制皮肤。用▇色和▇色绘制皮肤的亮面和阴影，装饰物（头饰和毛圈领）用▇色上色，密度不要太高，如图 8.24 所示。

图 8.22　　　　　　　　　　　　图 8.23

图 8.24

（4）绘制裙子。用▇色绘制花纹，用▇色绘制格子，用▇色绘制裙摆的阴影，注意只在褶皱处涂阴影，如图 8.25 所示。

图 8.25

（5）绘制高跟鞋。用▇色给丝带涂色，上色不要太满，用▇色轻涂肤色，如图 8.26

所示。

（6）最终调整。用▊色轻涂白色布料的阴影，颜色一定要薄，涂一遍即可，阴影宁少勿多，如图8.27所示。

图 8.26　　　　　　　　　　　　　　图 8.27

8.6　波希米亚淑女装风格表现

波希米亚风格主要体现为宽松的领口、印花长裙以及镂空、刺绣、流苏、手工编织和拼贴等元素。其特点在于反对机械化和约束性的服装，反对繁文缛节和条条框框，崇尚自然，注重混搭。

（1）起稿。用铅笔打形，然后用针管笔勾线，注意线条的明暗变化，如图8.28所示。

（2）绘制头部。用▊色和▊色绘制面部，用▊色绘制墨镜，用▊色、▊色绘制头发的亮面和暗面，如图8.29所示。

（3）绘制上衣。用黑色绘制条纹，用▊色绘制衣服的阴影，需要重色调时多涂几层进行叠加，如图8.30所示。

（4）绘制手拿包。用▊色绘制豹纹，等画面干透再用▊色进行叠加，这里采用干画法，如图8.31所示。

（5）绘制裙摆。用▊色和▊色绘制花纹，用▊色点缀，腰部褶皱处多用颜色，其余部分大量留白，如图8.32所示。

（6）最终调整。对面部和首饰进行细节处理，做到细节刻画到位，画面笔触洒脱，如图8.33所示。

第 8 章
服装设计表现技法

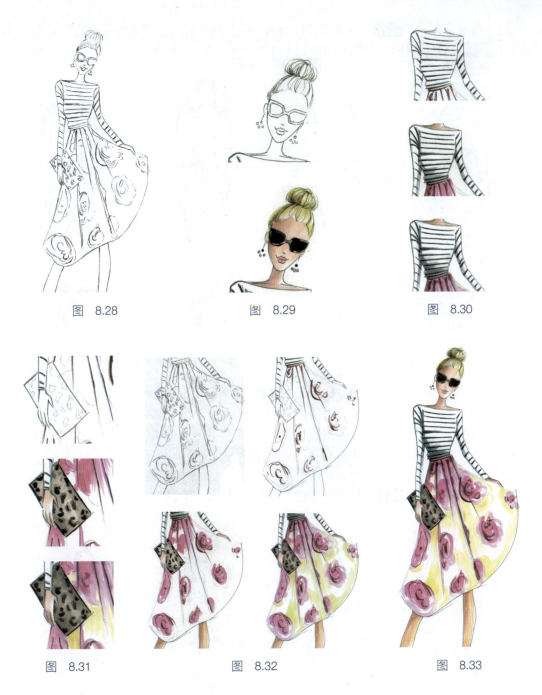

图 8.28　　　　　　图 8.29　　　　　　图 8.30

图 8.31　　　　　　图 8.32　　　　　　图 8.33

8.7　西装裙裤表现

西装裙裤的最大特点是面料飘逸、风格洒脱。本例中的人物以 T 台走秀的方式呈现，使用较少的颜色，并大量留白。

（1）起稿。用铅笔打形，然后用针管笔勾线，注意线条的明暗变化。将背面的阴影部分涂黑，如图 8.34 所示。

（2）整体上色。用▇色对头发进行刻画，多用卷曲线条，用▇色绘制服装阴影（叠加），用▇色对皮肤进行上色，如图8.35所示。

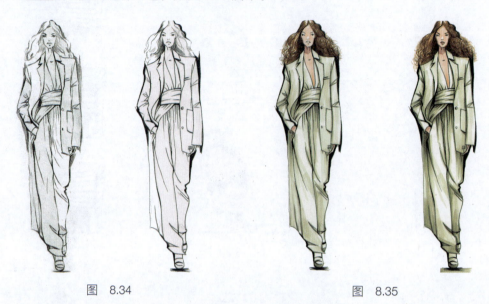

图 8.34　　　　　　　　　　　　　　　图 8.35

8.8　连衣短裙表现

这款清新的连衣短裙宛如一阵清风，在盛夏中给人带来一丝清凉。发型搭配非常甜美，充满清新气质，裙摆的花纹和淡雅色彩以及配饰形成了完美的组合。

（1）起稿。用铅笔打形，然后用针管笔勾线，注意线条的明暗变化，如图8.36所示。

（2）整体上色。用▇色给头发上色，用▇色轻涂裙摆阴影处，搭配▇色对皮肤进行上色，多用留白表现，如图8.37所示。

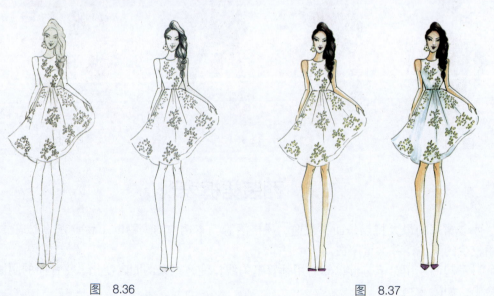

图 8.36　　　　　　　　　　　　　　　图 8.37

8.9 纱裙礼服表现

这款纱裙礼服以大 V 领和吊带进行装饰，采用分体设计，裙撑由薄纱制成。在用马克笔刻画轻纱时，需要快速涂色，并使用稳定的弧形运笔和流畅的上色技巧展现薄纱的质感。

（1）起稿。用铅笔打形，注意线条的明暗变化。将纱裙缥缈的线条表现出来，如图 8.38 所示。

（2）勾线。用针管笔对身体进行勾线，头发和纱裙部分要用更细的针管笔刻画，如图 8.39 所示。

图 8.38

图 8.39

（3）绘制上身。用■色给头发上色，用■色轻轻点缀皮肤，黑色衣服用留白方法绘制花纹，颜色不要满，如图 8.40 所示。

（4）绘制纱裙。用■色给纱裙上色，用弧形笔触快涂裙摆，以表现薄纱的质感（叠加上色），如图 8.41 所示。

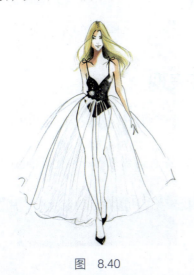
图 8.40

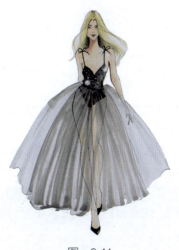
图 8.41

8.10　夏日风格表现

这幅时装设计图展现了夏日清新的风格，通过轻薄的露肩上衣和紧身牛仔裤的搭配。设计师采用了蜻蜓点水般的上色方式，将重点放在了刻画人物姿态上。服装上色越轻淡，整个画面就越显得清爽。

（1）起稿。用铅笔打形，注意人物的肩部动态，时尚型模特的腿部比较长，然后用针管笔勾线，如图8.42所示。

（2）服装绘制。用▇色和▇色绘制牛仔裤和皮包，用▇色和▇色绘制上衣，如图8.43所示。

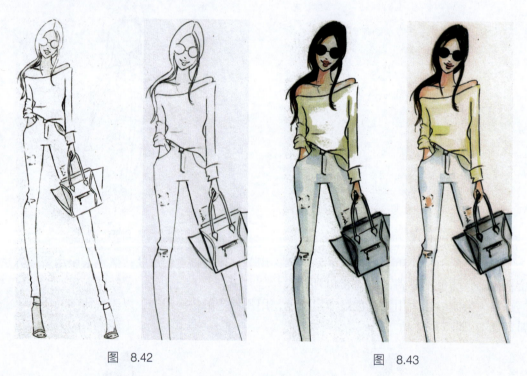

图　8.42　　　　　　　　　　　　　图　8.43

8.11　小裙装表现

小裙装效果图突出了干练职场女性的穿搭风格，夸张的身体姿态和微笑的眼神让人物从内到外散发出自信。颜色采用了纯色，裙子大量留白，展现出简约的特色。

（1）起稿。用铅笔笔刷打形，然后用针管笔勾线，注意腿部采用个性化硬朗线条表现，如图8.44所示。

（2）服装绘制。用▇色和▇色绘制裙子，用▇色和▇色绘制上衣，用▇色绘制头发，注意留白，如图8.45所示。

第 8 章
服装设计表现技法

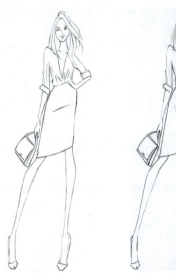
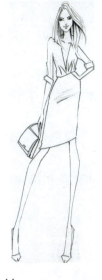
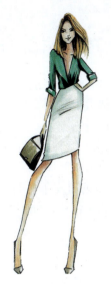
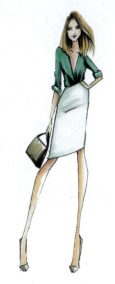

图 8.44　　　　　　　　　　　图 8.45

8.12　时尚走秀风格表现

这幅时尚走秀风格图展示了一个典型的正面动态人物。前面的腿是支撑腿，而后面的小腿则因透视效果而画得较短。肩部略微倾斜，胳膊自然下垂摆动，呈现出向前迈步的姿态。在绘画时，需要注意人体中轴线的倾斜度，以保持画面的平衡感，使其更加稳定。

（1）起稿。用铅笔打形，然后用针管笔勾线，注意线条的明暗变化，如图 8.46 所示。

（2）服装绘制。用■色和■色绘制裤子，用■色、■色、■色绘制皮肤和牛仔上装，如图 8.47 所示。

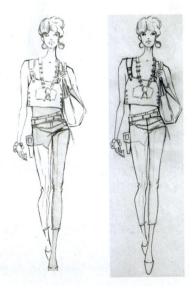
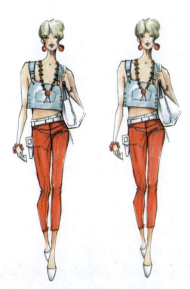

图 8.46　　　　　　　　　　　图 8.47

161

8.13 皮装表现

由于皮革具有发亮和反射较强的质感，绘画时需要注意高光部分的留白。皮装质地较为厚重，因此衣服上的皱纹比较厚，纹路起伏也较为缓和。在绘制时，可以先使用铅笔勾勒出高光的形状，然后再进行上色。

（1）起稿。用铅笔打形，然后用针管笔勾线，皮革面料较为硬朗，要多用竖向、帅气的笔触勾勒，如图 8.48 所示。

（2）服装绘制。用黑色对皮革进行留白叠加上色，留出高光。用■色、■色和■色绘制头发、皮肤和牛仔裤，如图 8.49 所示。

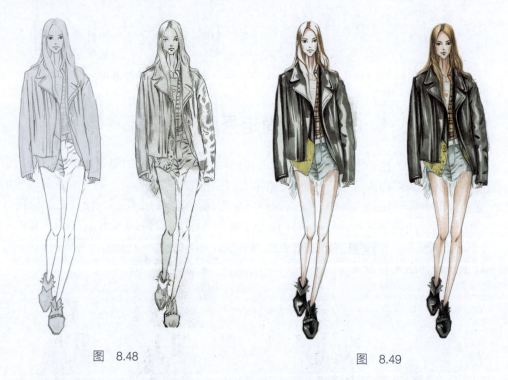

图 8.48　　　　　　　　　　　图 8.49

8.14 皮草风格表现

皮草服饰肌理丰富，高贵华丽，与人类有着天然的亲和力。时装设计师将现代设计元素的表现手法运用到皮草服饰的设计中，颠覆了传统皮草服饰的概念和意义，创造出年轻化、时尚化、多样化的全新外观。

（1）起稿。用铅笔轻轻打形，然后用针管笔勾线，注意毛发部分要轻落笔，表现毛茸茸的质感，如图 8.50 所示。

（2）服装绘制。用■色、■色、■色绘制皮草，用■色绘制裤子的阴影，用■色、■色绘制皮肤的亮面，如图 8.51 所示。

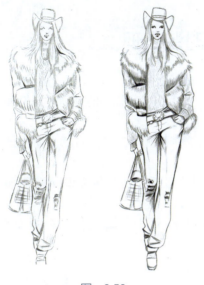
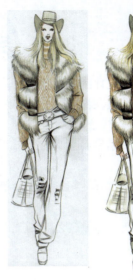

图 8.50　　　　　　　　　　　　图 8.51

8.15　牛仔装表现

牛仔装通过设计师风格迥异的构思，不断展现出新的设计内涵。自牛仔面料发明以来，牛仔装一直保持着旺盛的生命力。在绘制牛仔服装时，需要处理好材质、造型、纹理、色彩以及结构和光影之间的关系。

（1）起稿。用铅笔打形，然后用针管笔勾线。牛仔装的衣纹比较硬，上装较宽松，如图 8.52 所示。

（2）服装绘制。用■色、■色绘制牛仔装，用■色、■色绘制皮肤的亮面，用■色绘制皮肤的阴影，如图 8.53 所示。

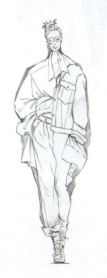
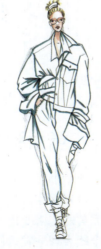
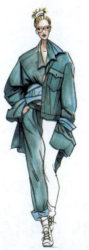
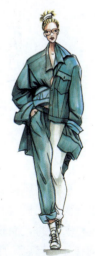

图 8.52　　　　　　　　　　　　图 8.53

8.16 条纹面料时装表现

条纹面料时装设计图的重点在于人物服装的衣纹处理。通过大量堆积的褶皱和衣服条纹状花纹的分布方向,展现了模特的T台走秀姿态。在人物肩部线条的处理上要轻和细(可留白),而褶皱处的线条要密集,以产生繁简对比的效果。

(1)起稿。用铅笔打形,注意描绘出布料的花纹,要顺着衣服布料的走向描绘条纹,如图8.54所示。

(2)勾线。用针管笔勾线,腰带皱纹的密集处线条要粗,腿部和肩部的亮部受光面线条要细,如图8.55所示。

(3)服装绘制。用■色绘制胸衣,用■色绘制裤子,用■色绘制皮肤,如图8.56所示。

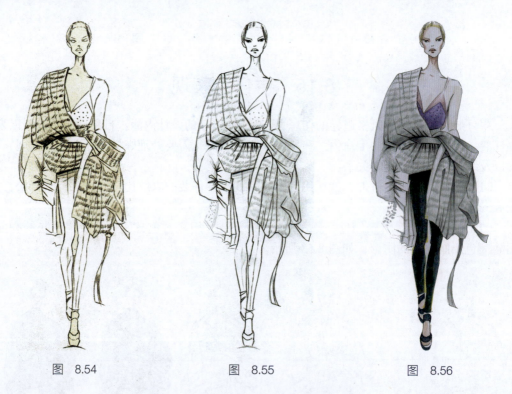

图 8.54　　　　　图 8.55　　　　　图 8.56

8.17 意大利风格表现

意大利风格时装设计图采用了典型的拜占庭式变形手法,运用了意大利三色旗的颜色,使人物上衣显得时尚、俏丽。肩部皮草采用线描手法,省略了上色过程,而长裤的密集纹理和皮草的大面积留白则形成了完美的疏密变化。

(1)起稿。用铅笔打形,用虚线表现毛发蓬松的效果,如图8.57所示。

(2)勾线。用针管笔勾勒毛发,并勾勒服装,如图8.58所示。

（3）绘制服装。用■色、■色、■色和■色绘制上衣，裤子采用平涂方法绘制，如图 8.59 所示。

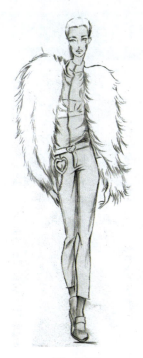
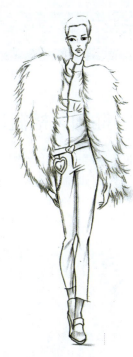
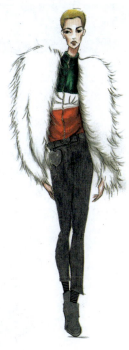

图 8.57　　　　　　　　　　图 8.58　　　　　　　　　　图 8.59

第 9 章

唯美插画风格场景设计

9.1 插画风格概述

插画可以根据用途分为广告商业招贴插画、出版物插画、动漫插画和影视插画。而从风格上分类,则有很多种不同的类型,例如扁平风格、渐变风格、呆萌风格、治愈风格、涂鸦风格、手绘风格和 2.5D 风格等。每种风格还可以衍生出各种不同的画风,比如手绘风格可以发展出水彩、色铅笔、油画和划痕肌理等。不同风格的插画作品如图 9.1 所示。

图 9.1

9.2 通往幸福的小门

我们远远地看到了那扇小门,是不是感到好奇呢?也许你们特别想进去一探究竟,但是要小心哦!就像动画片《千与千寻》中的那扇门一样,它可能会把你引入一个神奇的世

第 9 章
唯美插画风格场景设计

界，既有趣又可能令人害怕。本例最终效果如图 9.2 所示。

本例主要关注两侧的灌木和树木，通过仔细塑造树叶颜色的变化，以排线的方式创造出层次感，使画面色彩更加丰富

本例使用线条的变化勾勒出中间的路面，然后从暗部开始进行排线上色，最后以相同的方式描绘远处的小门，同时要注意刻画出环境色

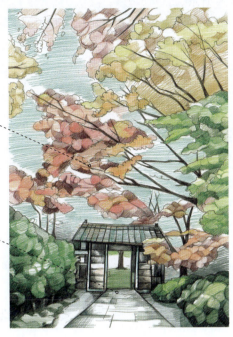

图 9.2

9.2.1 线稿绘制

下面绘制场景线稿。

（1）在 Procreate 中单击工具栏的 ![画笔] （画笔）按钮，在弹出的"画笔库"面板中选择画笔，本例使用"Procreate 铅笔"，如图 9.3 所示。

（2）单击工具栏的 ![图层] （图层）按钮，打开"图层"面板，单击 ![+] 按钮新建一个图层，如图 9.4 所示。

图 9.3

图 9.4

167

（3）先用直线概括出远处门厅、道路和树木的外形，注意大小和透视关系要刻画准确，如图9.5所示。

（4）接着勾画出树上的叶片和两边的灌木，最后刻画门厅的细节，如图9.6所示。

（5）继续刻画树木的枝干和叶片，然后去掉多余的辅助线，如图9.7所示。

 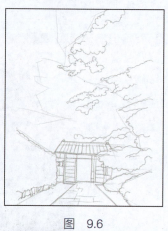 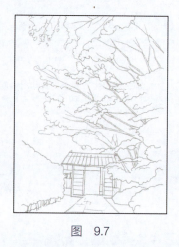

图 9.5　　　　　　　图 9.6　　　　　　　图 9.7

（6）接下来用粗一点的线条加重暗面部分，这样表现的线稿更有立体感，如图9.8所示。

技法详解：灌木的线稿绘制技法

① 用直线条概括出右边灌木的外形。

② 用圆滑的曲线勾画出有变化的边缘线。

③ 给灌木刻画出层次感，灌木下面的阴影线也要勾画出来。

 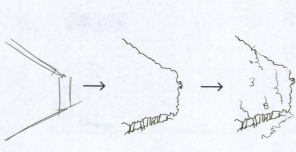

图 9.8

9.2.2 上色过程

下面给场景上色。

（1）线稿完成后，用■色、■色、■色、■色和■色从植物、房子和地面的暗面开始排线上色，如图9.9所示。

（2）用■色慢慢深入刻画两旁的灌木和地面的颜色，然后继续给树木和门厅叠加颜色，如图9.10所示。

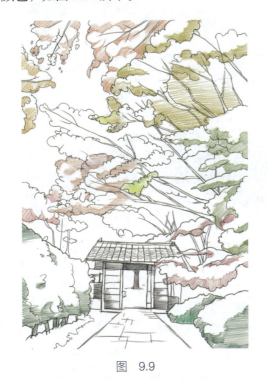

图 9.9

图 9.10

（3）加重门厅和两旁的灌木，注意颜色层次要刻画到位，如图9.11所示。

技法详解：高灌木的绘画技法

① 用■色从灌木的暗面开始排线上色，注意线条一定要排列整齐。

② 给灌木叠加颜色，注意下面的叶子用■色和■色以间隔的排线方式上色。

③ 丰富叶片的颜色层次，主要用■色和■色刻画。

④ 明确灌木的整体色感，先从暗面开始，用■色和■色加重暗面，再用■色在给亮面和灰面叠加一层颜色。

（4）用■色刻画出所有树木的枝干颜色，再用■色和■色刻画出灌木的阴影和地面的环境色，如图9.12所示。

（5）用■色和■色整体排线刻画出树叶的亮面，再用■色以横排线的方式表现出天空的颜色，如图9.13所示。

（6）用■色、■色和■色整体丰富树叶和灌木叶片的颜色层次，如图9.14所示。

Procreate 板绘技法
人像＋风景＋建筑＋服装＋工业＋游戏专业插画设计案例实践

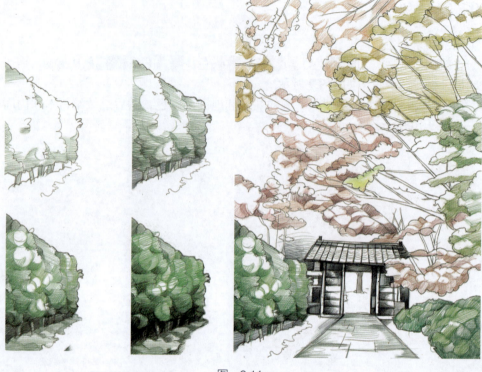

图 9.11

图 9.12

图 9.13

第 9 章
唯美插画风格场景设计

技法详解：花树的绘画技法

① 用铅笔淡淡地勾画出枝叶的外形线稿。
② 用▇色和▇色给叶片上色。
③ 用▇色给树叶整体叠加一层颜色。
④ 用▇色加重一部分树叶的颜色，用▇色丰富树叶的颜色。

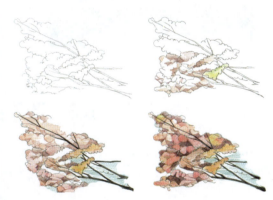

图　9.14

技法详解：矮灌木的绘画技法

① 勾画出灌木的外形轮廓。
② 矮灌木看不到枝干，用▇色刻画出叶片的颜色就可以。
③ 丰富叶片的颜色，主要用▇色和▇色排线刻画。
④ 继续加重叶片的颜色后，再用▇色仔细刻画出叶片的亮面。

（7）调整画面的效果，用▇色和▇色调整灌木的暗面颜色，再用▇色刻画出树木枝干颜色的变化，如图 9.15 所示。

（8）用▇色调整树叶的颜色层次，在加重颜色的同时丰富颜色层次关系，如图 9.16 所示。

图　9.15

图　9.16

9.3　清晨的街道

清晨的街道格外寂静，空气也特别的清新，特别适合那些喜欢锻炼的人们出来跑跑步、运动运动，让自己的生活更加健康、充实。本例最终效果如图 9.17 所示。

清晨的街道主要刻画近处的植物和房子，能看到的细节尽量表现到位

远处的房子起着拉伸画面空间感的作用，所以不能刻画得过于细致

图　9.17

9.3.1 线稿绘制

下面绘制场景的线稿。

（1）在 Procreate 中单击工具栏的 ✏️（画笔）按钮，在弹出的"画笔库"面板选择画笔，本例使用"Procreate 铅笔"，如图 9.18 所示。

（2）单击工具栏的 ▣（图层）按钮，打开"图层"面板，单击 + 按钮新建一个图层，如图 9.19 所示。

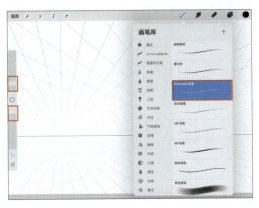
图 9.18

图 9.19

（3）用长直线概括出街道的透视关系，如图 9.20 所示。
（4）勾画街道两旁房子的外形，不要忘记勾画植物的外形，如图 9.21 所示。
（5）仔细勾画植物的叶片和两旁房子的门窗，如图 9.22 所示。

图 9.20

图 9.21

图 9.22

（6）擦掉多余的线条，仔细勾画出植物和房子的所有细节，便于后面上色，如图 9.23 所示。

技法详解：灌木的线稿绘制技法

① 勾画出一部分叶片的大概外形。

② 勾画另一部分叶片的外形，注意叶片之间的前后关系要刻画明确。

③ 给叶子添加叶脉。

图 9.23

9.3.2 上色过程

下面给场景上色。

（1）用■色、■色和橄榄绿给植物和房子铺底色，如图9.24所示。

（2）用■色、■色和■色继续给房子叠加颜色，注意颜色的变化要刻画到位，如图9.25所示。

（3）用■色刻画房檐、墙壁和窗户的每一处细节，如图9.26所示。

图 9.24　　　　　　　　图 9.25　　　　　　　　图 9.26

技法详解：花卉的上色技法

① 用■色仔细刻画花卉的一部分叶片。

第 9 章
唯美插画风格场景设计

② 用▇色刻画另一部分亮颜色的叶片，再用▇色刻画花朵的颜色。
③ 用▇色继续深入刻画叶子的颜色，注意颜色的变化要仔细刻画。
④ 用▇色提亮叶子的颜色效果。
⑤ 用▇色勾画出叶片的外形和叶脉的细节，再整体叠加一层颜色。

技法详解：窗户的上色技巧

① 勾画出窗户和植物的外形轮廓。
② 用▇色、▇色和▇色淡淡地给窗户上一层颜色。
③ 用▇色给窗户的外框架上色，用▇色给上檐上色，最后刻画植物颜色。
④ 给窗户和植物叠加颜色，注意颜色层次要表现得明确。
⑤ 用▇色勾画出边缘线的虚实关系，然后再整体叠加一层颜色。

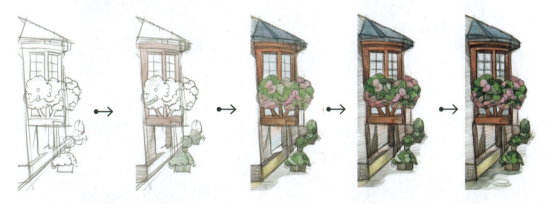

（4）用▇色和▇色逐渐丰富房屋的颜色，注意远处的房子刻画得虚一点，如图 9.27 所示。

（5）用虚实变化的线条勾画出近处房子的边框线，然后再整体加重门窗和暗面的颜色，如图 9.28 所示。

（6）用▇色和▇色整体加重街道两旁房子的外部颜色，让颜色层次更明确，如图 9.29 所示。

（7）先添加房子上面的牌子，再用▇色和▇色加重窗户和植物的颜色，最后用▇色有虚有实地刻画出地面的纹理，如图 9.30 所示。

（8）从前到后慢慢调整植物、地面和房子的颜色，主要是添加颜色，如图 9.31 所示。

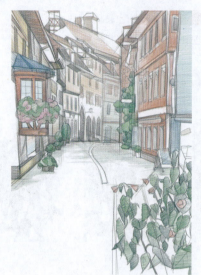

远处的房子可以先用平涂的方式铺一层颜色，再往上面排线叠加颜色。门窗的颜色一般要刻画得重一点

近处的窗户和植物一定要颜色丰富起来，让画面看起来不空洞，该仔细刻画的地方一定不能马虎

图　9.27

图　9.28

图　9.29

图　9.30

图　9.31

第 9 章
唯美插画风格场景设计

9.4 小镇的咖啡馆

小镇咖啡馆古朴典雅，给人一种温馨惬意的感觉。本例最终效果如图 9.32 所示。

主要刻画对象是近处的咖啡馆，一定要把细节刻画到位，比如植物、广告牌、漂亮的室外灯都要刻画出来

远处的房子起到陪衬的作用，所以没有必要刻画得特别仔细，把房子大的色块刻画出来就可以

图　9.32

9.4.1 线稿绘制

下面绘制场景的线稿。

（1）在 Procreate 中单击工具栏的 ![pen] （画笔）按钮，在弹出的"画笔库"面板选择画笔，本例使用"Procreate 铅笔"，如图 9.33 所示。

（2）单击工具栏的 ![layer] （图层）按钮，打开"图层"面板，单击 + 按钮新建一个图层，如图 9.34 所示。

图　9.33

图　9.34

177

（3）在刻画建筑物的时候，一定要使它的透视关系正确，如图9.35所示。
（4）按照透视关系，继续勾画咖啡馆的轮廓，再勾画植物的外形，如图9.36所示。
（5）接着勾画远处房子的外形，再勾画房子上面的植物，如图9.37所示。
（6）刻画咖啡馆的细节，再刻画自行车和桌椅，如图9.38所示。

图 9.35　　　　　　　图 9.36　　　　　　　图 9.37

技法详解：灌木的线稿绘制技法

① 勾画出吊兰的外形。
② 添加叶子，塑造层次感。
③ 用■色、■色和■色淡淡地表现出吊兰的体积感。

图 9.38

9.4.2 上色过程

下面给场景上色。

（1）线稿完成后，用■色和■色给墙面、窗户和地面上色，如图9.39所示。
（2）用■色给咖啡馆窗户上色，注意用横排线的方式刻画，再用■色给墙上的所有植物铺底色，如图9.40所示。

第 9 章
唯美插画风格场景设计

图 9.39

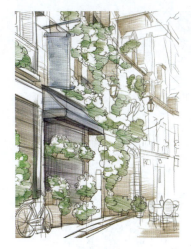

图 9.40

（3）用■色加重咖啡馆门窗的边棱颜色，然后再刻画出灯的外框，如图 9.41 所示。

技法详解：自行车的绘画技法

① 用铅笔勾画出自行车的外形结构。
② 用■色和■色给自行车上色。
③ 用■色给车把和轮胎上色。
④ 整体加重自行车的颜色。

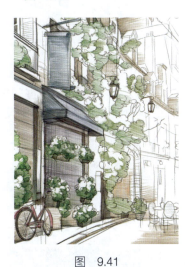

图 9.41

（4）用■色给门窗和墙壁铺底色，然后再用■色刻画植物颜色的层次，如图 9.42 所示。

（5）继续给门窗叠加颜色，再用■色刻画广告牌和窗户上面的遮阳棚，最后刻画出植物的暗面，如图 9.43 所示。

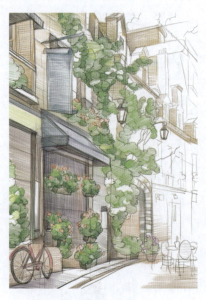
图 9.42

图 9.43

（6）进行画面的局部调整，先加重边缘线的颜色，再加重局部颜色，如图 9.44 所示。

（7）先用■■色加重门窗上面的网格线，再给远处的房子淡淡地涂一层颜色，不要忘记刻画屋外的灯，如图 9.45 所示。

图 9.44

图 9.45

技法详解：吊兰的上色技巧

① 用■■色和■■色从吊兰的暗面开始排线上色。

② 用■■色叠加出亮面的颜色，用■■色点缀出上面花朵颜色。

③ 用■■色加重花篮的颜色，再用■■色叠加出暗面的颜色。

第 9 章
唯美插画风格场景设计

④ 用▇▇色给上面的花朵叠加一层颜色。

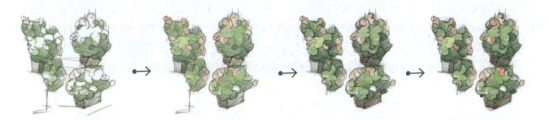

（8）咖啡馆外植物的叶片颜色层次要刻画明确，上面的小花朵也要耐心地点缀出来，如图 9.46 所示。

（9）接下来主要用▇▇色和▇▇色继续排线刻画远处房子的颜色，如图 9.47 所示。

图 9.46

图 9.47

第 10 章

动漫人物表现技法

动漫人物是大家比较喜欢画的类型之一，萌萌的造型、可爱的服饰、明朗的二次元色彩风格无不让无数动漫迷为之着迷。本章给出几个动漫人物上色案例，以展示动漫人物上色流程和技法。

10.1 丰富多彩的动漫人物

动漫中的人物形形色色，有的可爱，有的成熟，有的恬静，有的疯狂。正是有这些丰富多彩的动漫人物使得动漫作品有着强烈的吸引力。

写实动漫人物与真实人物相似度较高，身体轮廓分明，比例接近真实人物，真实感比较强，如图 10.1 所示。

Q 版动漫人物头大身子小，细节表现简略，表情和神态夸张，给人纯真可爱的感觉，如图 10.2 所示。

图 10.1 图 10.2

少女动漫通常追求华丽唯美的风格，对于人物的描绘比较细腻，美型度较高，如图 10.3 所示。

少年动漫的风格通常比较写实，人物特征比较夸张突出，人物设定特点鲜明，如图 10.4 所示。

第10章 动漫人物表现技法

图　10.3

图　10.4

10.2　从真实人物到动漫人物形象的转变

为了使人物造型更有美感，动漫中的人物形象不是完全按照真实人物的身体比例设计的，而是运用了变形夸张的手法，如图10.5所示。

动漫人物

真实人物

动漫人物的手臂比较细，没有真实人物的肌肉体块效果，所以线条比较流畅

与真实少女相比，动漫少女的手臂更为修长，肌肉不明显，身体颀长，关节柔和

动漫人物的腿一般都比较修长

真实人物

动漫人物

图　10.5

10.3 线条与块面的应用

动漫中的线条与块面都是很重要的造型元素，缺一不可。建筑、人物、自然物和对话气泡的绘制都离不开线条与块面的表现。

10.3.1 线条的应用

表现人物的线条以曲线为主，主要用来体现人物的造型。在刻画一个人物的时候，可以先从草稿开始。草稿的线条又多以直线为主，以便把握人物的结构和动态，如图 10.6 所示。

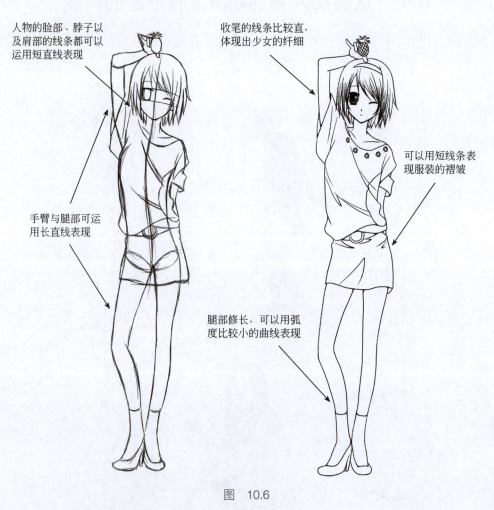

图 10.6

10.3.2 块面的应用

人物造型可以以颜色构成的块面表现，如图 10.7 所示。

第 10 章
动漫人物表现技法

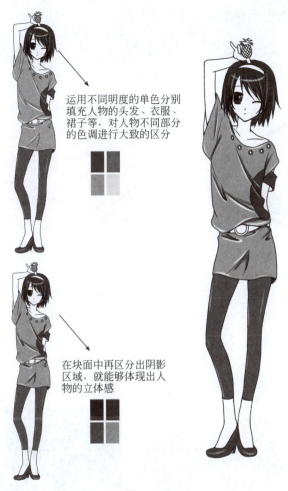

运用不同明度的单色分别填充人物的头发、衣服、裙子等，对人物不同部分的色调进行大致的区分

在块面中再区分出阴影区域，就能够体现出人物的立体感

图　10.7

10.4　二次元色彩基础

在学习上色技法之前，有必要了解色彩的属性，这样才能画出漂亮的作品。

10.4.1　三原色

光的三原色是红、绿、蓝。光线的特点是色彩越加越亮。三原色两两混合可以得到更亮的中间色——青、品红、黄，三原色等量混合可以得到白色，如图 10.8 所示。

颜料的三原色是青、品红、黄三色组成。青和品红混合为紫色，青和黄混合为绿色，三原色混合为接近黑色的深褐色，如图 10.9 所示。

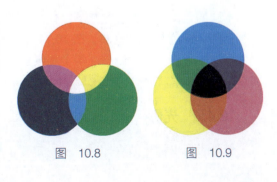

图　10.8　　　　图　10.9

185

10.4.2 互补色和同色系

在色环中，相距 180° 的两种色互为互补色。比如，红色的互补色是绿色，橙色的互补色是蓝色，黄色的互补色是紫色，如图 10.10 所示。同色系是指颜色相近的一系列颜色，如图 10.11 所示。

图 10.10

图 10.11

大面积地在画面中使用互补色，画面的冲击力会很强烈，如果使用得好，会有意想不到的效果。但是，如果对颜色控制不好，画面就会很乱，显得花哨，如图 10.12 所示。

采用同色系的画面会显得柔和，并且大众容易接受。但是，如果运用不当，整个画面就会显得发灰，主题不突出，没有重点，没有冲击力，如图 10.13 所示。

在大多数情况下，互补色和同色系会出现在同一个画面中，这样既不会显得单调，又不会太突兀，如图 10.14 所示。

图 10.12

图 10.13

图 10.14

10.4.3 冷暖色调对比

不同的色调给人的感觉是不一样的，总体上可以分为冷色调和暖色调。比如，蓝色属于冷色调，红色属于暖色调。图 10.15 是两幅分别为冷色调和暖色调的图，相信不用说大家也能看出来哪个是冷色调，哪个是暖色调。冷暖色调给人的感觉是完全不同的，在上色的过程中一定要注意色调的把握。一幅完整的插画作品一定要有统一的色调。

10.4.4 光影

想要表现出物体的立体感，就一定要了解光影知识，图 10.16 给出了物体丰富的光影层次。

第 10 章 动漫人物表现技法

图 10.15

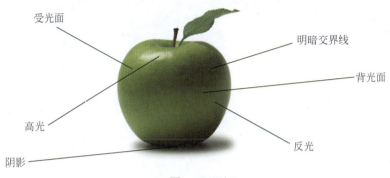

图 10.16

光影应用在动漫作品中，无论是人物头发还是衣服、皮肤或者携带的物品，都有着光影的变化，都有受光面、背光面和高光，如图 10.17 所示。光线越强烈，反射光就越强；光线弱，画面会比较柔和，光线的感觉不是很明显。

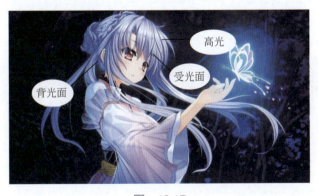

图 10.17

10.5　长发美少女

本节的绘画步骤分解非常详细，其目的不仅是使读者学到通过线条塑造动漫人物的方法，更重要的是让读者深入理解动漫的绘画方法。本例最终效果如图 10.18 所示。

（1）勾画重心线确定人物的身体比例，确定肩和腰的关系，如图 10.19 所示。

（2）确定动态线，如图10.20所示。

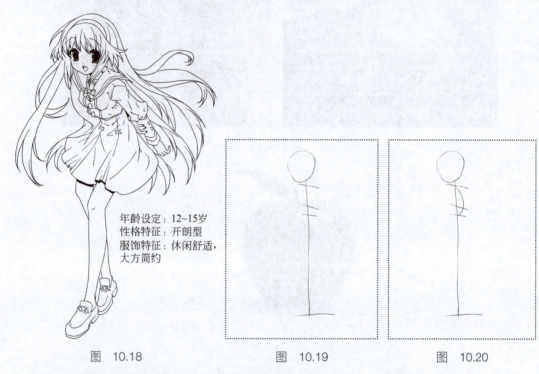

图 10.18　　　　　图 10.19　　　　　图 10.20

（3）根据动态线确定躯干宽窄比例，如图10.21所示。
（4）画出支撑腿的动态线，支撑腿一定要落在中心线上，如图10.22所示。
（5）画出非支撑腿的动态线，如图10.23所示。

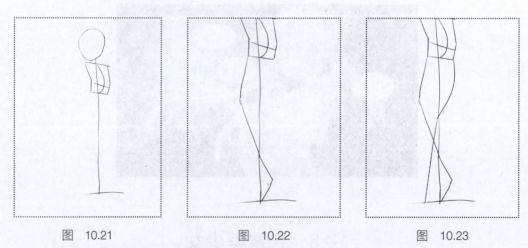

图 10.21　　　　　图 10.22　　　　　图 10.23

（6）画出手臂的动态线，如图10.24所示。
（7）刻画腿的外形，注意腿部的动态要刻画准确，如图10.25所示。
（8）刻画人物的身体时，要表现出人物身体的扭动，如图10.26所示。
（9）刻画腿的结构时，要准确表现两腿的关系，如图10.27所示。

第 10 章
动漫人物表现技法

图 10.24

图 10.25

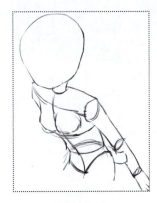
图 10.26

（10）刻画人物的结构图，最重要的是刻画好人物的动态，如图 10.28 所示。

（11）长发的勾画有难度，不要求一次性画好，这里只要画出准确的外形就可以，如图 10.29 所示。

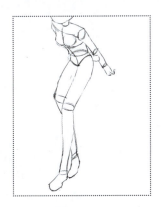
图 10.27

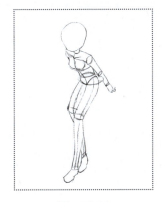
图 10.28

图 10.29

（12）刻画人物的学生装，如图 10.30 所示。

（13）刻画人物的裙子，如图 10.31 所示。

（14）在模糊的草图上塑造人物的脸型，如图 10.32 所示。

图 10.30

图 10.31

图 10.32

（15）用流畅的线条刻画人物头部的外形，如图10.33所示。

（16）继续刻画人物长发的一侧，注意线条一定要流畅，如图10.34所示。

（17）刻画长发的另一侧，如图10.35所示。

（18）刻画上半身的衣服，衣服的细节要刻画到位，如图10.36所示。

（19）用流畅的线条刻画出飘逸的裙子，如图10.37所示。

（20）刻画人物细长的腿，如图10.38所示。

（21）继续刻画人物后面的长发，注意线条的穿插关系，如图10.39所示。

图 10.33

图 10.34

图 10.35

图 10.36

图 10.37

图 10.38

图 10.39

（22）为美少女刻画出眼睛、鼻子和嘴，最终效果如图10.40所示。

第 10 章
动漫人物表现技法

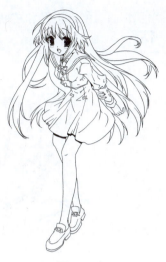

图　10.40

10.6　猫耳朵琪琪

在上色前，一定要检查线稿，注意线稿的完整性，并且要保证线稿干净，才能在上色后达到完美的效果，本例线稿如图 10.41 所示。

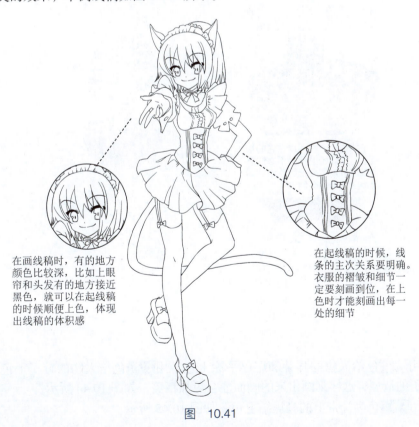

在画线稿时，有的地方颜色比较深，比如上眼帘和头发有的地方接近黑色，就可以在起线稿的时候顺便上色，体现出线稿的体积感

在起线稿的时候，线条的主次关系要明确。衣服的褶皱和细节一定要刻画到位，在上色时才能刻画出每一处的细节

图　10.41

（1）利用平涂的方法用▬色和▬色给头发和皮肤上色。上色的时候要细心，颜色不要画出轮廓线，如图10.42所示。

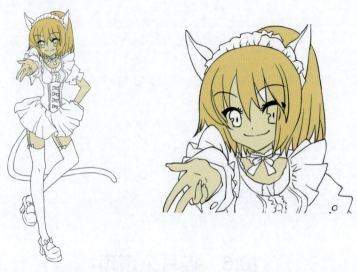

图 10.42

（2）用▬色给人物的裙子铺底色，注意颜色一定要涂抹均匀，如图10.43所示。

裙子的细节一般体现在它的褶皱上，刚开始上色时不必注意太多细节，主要把颜色涂抹均匀，区域刻画准确

皮肤的颜色比较淡，给皮肤上色时一定要控制好颜色的深浅

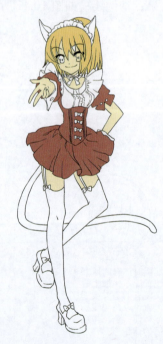

图 10.43

（3）用▬色给人物的耳朵和尾巴平涂上色，用▬色给人物的鞋子上色，一定要把握好鞋子的造型，这样刻画出来的画面才会更加精美，如图10.44所示。

（4）用▬色为袜带上的蝴蝶结上色，如图10.45所示。

第 10 章
动漫人物表现技法

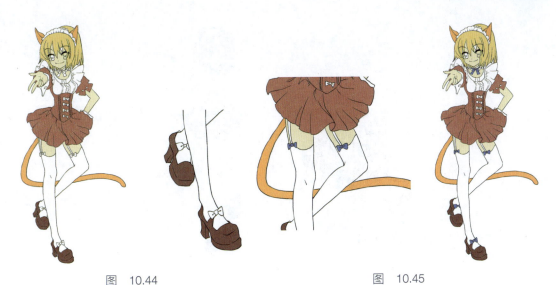

图　10.44　　　　　　　　　图　10.45

（5）给人物的眼睛上色，用■色平涂，如图 10.46 所示。

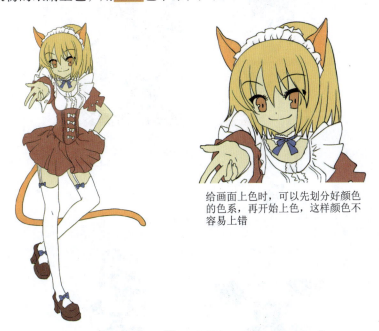

给画面上色时，可以先划分好颜色的色系，再开始上色，这样颜色不容易上错

图　10.46

（6）给头发的暗面上色，用■色平涂，注意亮面和暗面的虚实关系要刻画到位，如图 10.47 所示。

（7）用■色给皮肤的暗面上色，一定要刻画出皮肤亮面和暗面的虚实变化，如图 10.48 所示。

（8）用■色给衣服的暗面上色，注意暗面的颜色比较多，每一处暗面都要刻画到位，如图 10.49 所示。

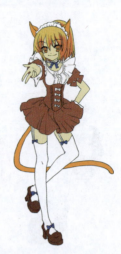

给头发塑造层次的时候，主要刻画头发的亮面、暗面和灰面，这样刻画出来的头发比较有体积感

图　10.47

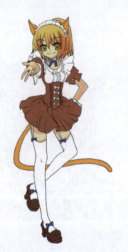

左臂的颜色变化比较复杂，脖子的颜色变化比较简单，注意把虚实变化刻画出来

图　10.48

裙子褶皱处暗面的形状一定要刻画准确，这样才能表现出裙子的体积感

图　10.49

（9）用■色给裙子白色部分和头饰暗面上色，注意暗面的形状要刻画准确，如图 10.50 所示。

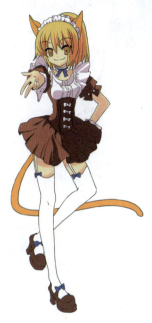

不要忘记刻画衣袖及裙子上一排白色蝴蝶结的暗面

图　10.50

（10）用■色进行袜子的刻画，如图 10.51 所示。

袜子不难刻画，因为袜子的颜色比较浅，变化不复杂

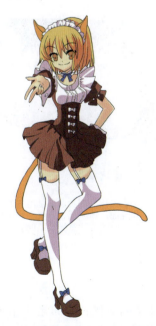

图　10.51

（11）用■色刻画鞋子的暗面，以体现出鞋子的体积感，如图 10.52 所示。

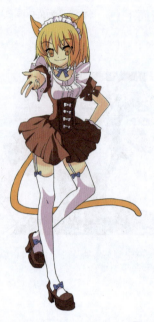

鞋子是反光性不强的皮制鞋子,所以亮面和暗面的颜色变化比较复杂

图 10.52

(12)用■色给尾巴的暗面上色,如图 10.53 所示。

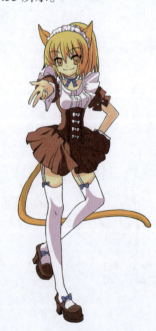

尾巴比较好刻画,刻画出它的暗面和亮面,体积感就产生了。在刻画尾巴时还要注意光线照射的方向

图 10.53

(13)刻画耳朵的时候,一定要把造型刻画准确,耳朵亮暗面的颜色变化比较复杂,亮面的颜色区域比较小,应用小号笔刷刻画,要仔细刻画细节,如图 10.54 所示。

(14)用■色刻画所有蓝色蝴蝶结的暗面,蝴蝶结比较小,要用合适的画笔,如图 10.55 所示。

第 10 章
动漫人物表现技法

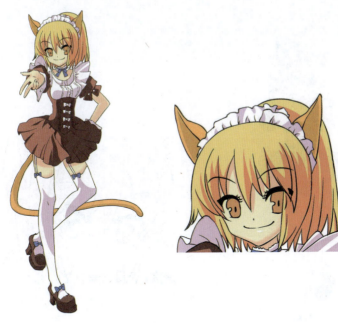

图　　10.54

塑造蝴蝶结也比较简单，主要抓住亮暗面进行塑造，这样比较容易把握细节，表现出体积感，画出精致的画面

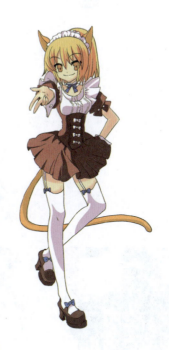

图　　10.55

（15）塑造眼睛。眼睛是重点刻画的对象，一定要把每一个细节都刻画到位，一般先刻画眼睛的暗面，刻画时留出高光，然后处理眼睛的亮面和反光。这样就能刻画出晶莹清澈的眼睛，如图 10.56 所示。

（16）塑造裙子的细节，为裙子添加灰面和白边。然后刻画耳朵和尾巴的暗面。衣服灰面的颜色变化比较复杂，所以一定要用合适的颜色。灰面画完以后，用白色画出裙子上

的白边，如图 10.57 所示。

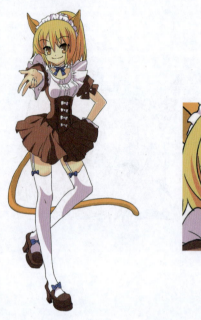

图 10.56

（17）最后调整阴影和亮面的过渡色及其他细节，最终效果如图 10.58 所示。

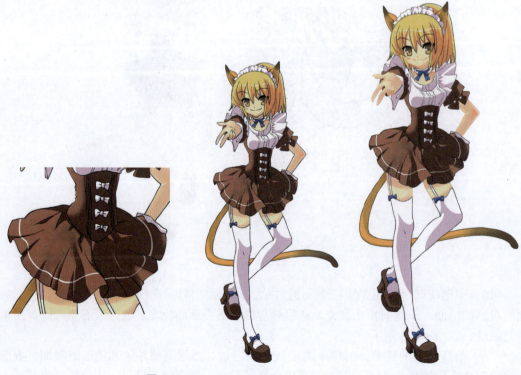

图 10.57　　　　　　　　　　　　　　图 10.58

第 10 章
动漫人物表现技法

10.7　骑自行车的女孩

可爱的女孩穿着漂亮的礼服，骑着自行车准备去参加朋友的派对，车篮里还放着她送给闺蜜的鲜花。本例最终效果如图 10.59 所示。

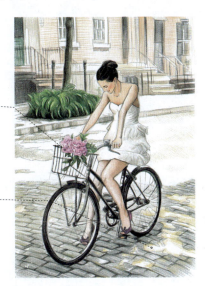

人物和自行车是表现的重点，人物要塑造出苗条的身体和漂亮的礼服、还要准确绘制自行车

环境可以从前到后刻画，前面详细刻画，后面概括出形体就可以

图　10.59

10.7.1　线稿绘制

下面绘制场景的线稿。

（1）在 Procreate 中单击工具栏的 ✎（画笔）按钮，在弹出的"画笔库"面板选择画笔，本例使用"Procreate 铅笔"，如图 10.60 所示。

（2）单击工具栏的 ■（图层）按钮，打开"图层"面板，单击 ＋ 按钮新建一个图层，如图 10.61 所示。

图　10.60

图　10.61

（3）描绘出正在骑自行车的人物外形结构，再勾画出背后的环境，如图10.62所示。
（4）继续勾画人物和自行车的外形，然后添加环境的细节，如图10.63所示。
（5）细化人物、自行车、地面房子和植物的外形，如图10.64所示。

图 10.62

图 10.63

图 10.64

技法详解：线稿绘制

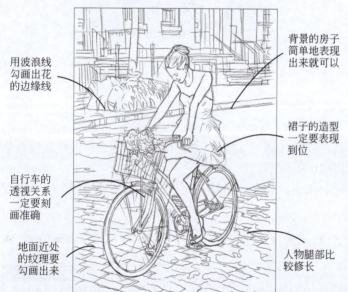

用波浪线勾画出花的边缘线

背景的房子简单地表现出来就可以

裙子的造型一定要表现到位

自行车的透视关系一定要刻画准确

地面近处的纹理要勾画出来

人物腿部比较修长

人物比较难绘制。只要把身材和裙子勾画准确，自行车就比较容易刻画

技法详解：花束和人物的线稿绘制

花束绘制步骤：

①简单地表现出花朵的外形。

②勾画出花朵外边的叶片。

③刻画花瓣的层次感，然后添加叶片。

④强调出花朵的外形，便于后面上色。

第 10 章
动漫人物表现技法

人物绘制步骤：
① 描绘出人物的动态。
② 勾画细节，主要是外形细节。
③ 擦掉辅助线，然后调整线稿。
④ 用虚实变化的线条勾画人物和自行车的外形和细节。

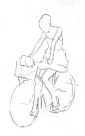 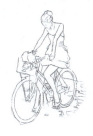 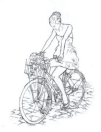 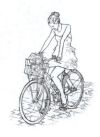

10.7.2 上色过程

下面给场景上色。

（1）用黑色刻画出头发、裙子、自行车和房子的暗面颜色，用▇色和▇色表现出花朵和远处植物的颜色，如图 10.65 所示。

（2）加重人物头发、裙子和自行车的颜色，接着用▇色描绘出人物的五官并加重皮肤颜色。然后用黑色刻画地面的纹理，如图 10.66 所示。

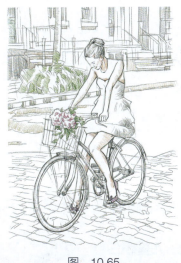

图 10.65

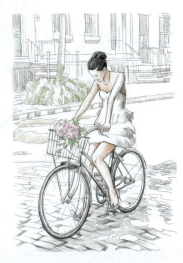

图 10.66

（3）深入刻画人物和自行车的颜色，先加重头发皮肤，然后调整裙子和高跟鞋的颜色，

201

最后仔细刻画花朵的叶片和花叶，加重自行车、地面和背景的颜色，如图 10.67 所示。

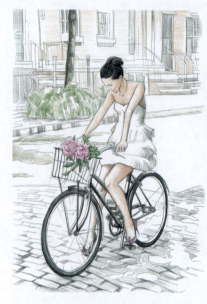
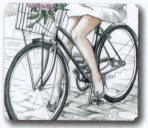

自行车虽然颜色变化不是很多，但是要描绘的细节非常多，必须仔细塑造

远处的植物也要分出主次。比如前面的植物和树干要刻画得详细一点，后面的房子只要表现出外部的形体就可以了

图　10.67

（4）用▇色和▇色加重人物皮肤的暗面，然后加重自行车和后面景物的颜色，如图 10.68 所示。

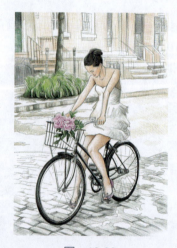

图　10.68

技法详解：花束的上色过程

① 用▇色描绘出花束的暗面，用▇色的彩铅笔刻画出叶片的底色。

② 用▇色的彩铅笔加重花瓣的暗面和亮面颜色，用▇色丰富叶片的颜色变化。

③ 调整好花朵的颜色，加重花叶的颜色。

第 10 章
动漫人物表现技法

④ 加重桃红色花朵的颜色，最后调整叶片的局部变化。

技法详解：人物的上色技法

① 用■色、■色、■色和■色刻画出人物、服装和鞋子的颜色。
② 给头发、皮肤和鞋子加重颜色，注意颜色变化要刻画到位。
③ 勾画五官的颜色，仔细刻画皮肤暗面的颜色变化。
④ 深入刻画。先给皮肤和头发叠加一层颜色，然后描绘五官，注意把脸上的腮红也要表现出来。

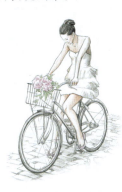 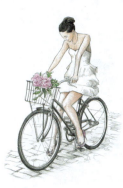 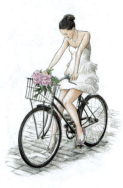 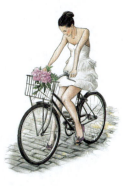

（5）画面塑造到这里完成了，接下来进行局部调整，主要是从人物、自行车、地面和背后的环境物的局部叠加颜色，让颜色关系更协调，如图 10.69 所示。

（6）首先加重肩膀、膝盖颜色，然后用■色和■色在远处植物上叠加颜色，最后用■色和■色加重背景的树干、栏杆和门窗的颜色，如图 10.70 所示。

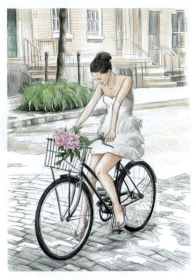 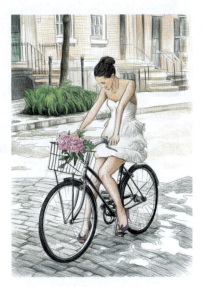

图 10.69　　　　　　　　　　　　　　　图 10.70

（7）人物不做大的改动，只要描绘出面部的腮红，然后用橡皮擦擦出腿部的高光。接着用■色叠加出地面的环境色。最后调整远处的植物和台阶的颜色。最终效果如

图 10.71 所示。

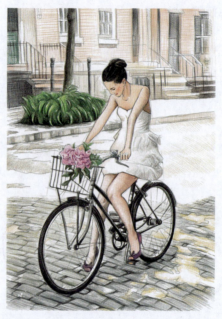

图　10.71

技法详解：植物的上色技法

① 用▇色淡淡地表现出植物的颜色。

② 用▇色叠加出植物的暗面。

③ 用▇色加重暗面的颜色，并绘制出地面上的影子。最后用▇色表现出植物的亮面。

④ 调整亮暗面的颜色变化，让植物的体积感更突出。

⑤ 用▇色和▇色加重叶片之间的颜色。

第 11 章

游戏插图绘制

11.1 叠色技巧

在绘画过程中,无论有多少颜色,总是会觉得色彩还是不够。其实只需要利用现有的色彩进行叠色,就可以创造出意想不到的效果。当然,叠色的顺序不同就会产生出不同的色彩效果,如图 11.1 所示。

图 11.1

11.2 各种笔触绘出可爱效果

不同的笔触可以绘制出不同的画面感觉,如图 11.2 所示。
在 Procreate 上,iPad 电容笔与普通的笔一样,色彩的轻重与作画时下笔的力道相关。

旋转式笔触
用写字的握笔法，在原来的形状内不停地旋转画出旋转的线条

垂直交叉笔触
用写字的握笔法，画出垂直相交的线条填充原来的形状，使画面整齐

锐利的笔触
可以使用较细的画笔，用写字的握笔法，在原有的形状内画出短而有力的细线

点状笔触
可以任意选择点的大小，即画笔的粗细，用垂直式握笔法，在纸上原有的形状上点出清晰的圆点

基本图案填充笔触
使用自己满意的画笔粗细效果，选择最喜欢的基本图案造型，对画面中物体的形状以不同颜色进行填充

纹样图案填充笔触
为了丰富画面以及增强画面的趣味性，选择有趣的纹样图案对画面中的基本形状进行填充，画笔的粗细可随意调节

基本线条笔触
用写字的握笔法，按照同一方向对画面中的物体形状进行整齐的填充，自由变换色彩

钝笔的笔触
将画笔调粗，可以表现出"钝"感，用写字的握笔法，按照同一方向排线

图 11.2

在绘画的过程中可以像用一支色铅笔一样，用不同力道控制线条的粗细、深浅以及明暗不同的画面效果。下笔越重，线条就会越粗，颜色就会越暗越重；反之，下笔越轻线条就会越细，颜色就越浅。

（1）绿色画笔力道轻时的效果如图 11.3 所示。
（2）绿色画笔力道普通时的效果如图 11.4 所示。
（3）绿色画笔力道重时的效果如图 11.5 所示。

从图 11.6 可以看出，即使只有一支画笔，即使没有色彩的变化，在绘图的时候还是可以通过控制画笔的轻重刻画画面中的明暗对比，有效地表现画面的立体效果，使画面丰富、生动。

图 11.3

第 11 章
游戏插图绘制

图 11.4　　　　　　　图 11.5　　　　　　　图 11.6

11.3　渐变色的表现

一幅画面中的颜色、饱和度以及明度如果没有变化,画面就会过于单调。这时候可以使用渐变的方法活跃画面,为画面增加看点。渐变色在模拟色铅笔的绘画过程中最为常用,也是模拟色铅笔风格绘画的基础之一。画出自然、美丽的渐变色是需要一定技巧的。

单色的渐变画法如下。

(1) 用画直线的方式在画面中的狂欢节帽子上整齐地排线,如图 11.7 所示。

(2) 从右至左、由重到轻不断地进行渐变,表现出帽子的立体感,如图 11.8 所示。

(3) 使用不同力道的线条修补出画面中需要加重的部分,使画面的效果更加完美,如图 11.9 所示。

图 11.7　　　　　　　图 11.8　　　　　　　图 11.9

彩色的渐变画法如下。

(1) 使用黄色,根据画面的明暗关系,从右至左画出渐变色,如图 11.10 所示。

(2) 使用红色在万圣节南瓜上以同样的方法从右至左画出渐变色,黄色较容易被覆盖,所以红色的力度应小一些,如图 11.11 所示。

(3) 再次使用红色加重暗部,使画面中的南瓜更加形象、真实,同时使用黄色整体稍加平铺,如图 11.12 所示。

(4) 用黄色加重画面左侧的过渡性平铺,以柔和渐变的色彩使画面更加和谐,如图 11.13 所示。

图 11.10

207

图 11.11

图 11.12

图 11.13

11.4 翼　　龙

本例描绘的是游戏中的翼龙。翼龙通常生活在 2 亿多年前的冰川上，与恐龙生活在同一时代，曾是称霸地球天空的霸主。在游戏中，翼龙代表凶猛的古生物。翼龙早已灭绝，只能用想象的方式进行创作。本例效果如图 11.14 所示。

翼龙是表现的重点，要塑造出身体上的鳞片和肌肉，然后准确绘制翅膀

可以前紧后松地表现环境细节，前面的冰川详细刻画，后面的夕阳概括出色调就可以

图 11.14

11.4.1　线稿绘制

下面绘制场景的线稿。

（1）在 Procreate 中单击工具栏的 ![画笔] （画笔）按钮，在弹出的"画笔库"面板中选择画笔，本例使用"Procreate 铅笔"，如图 11.15 所示。

（2）单击工具栏的 ![图层] （图层）按钮，打开"图层"面板，单击 ![+] 按钮新建一个图层，如图 11.16 所示。

（3）用铅笔画出翼龙的轮廓，注意细节的表现，如图 11.17 所示。

图 11.15

图 11.16

（4）使用较粗的铅笔以及涂抹工具擦出背景中的山峰，如图 11.18 所示。

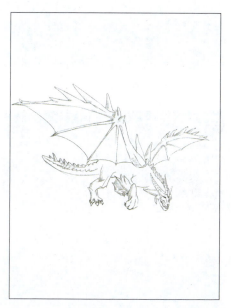

图 11.17

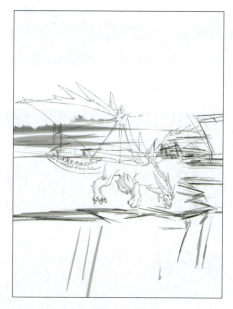

图 11.18

11.4.2 上色过程

下面为场景上色。

（1）使用水彩笔为背景画上不同的颜色，使用■色和■色增强其魔幻效果，如图 11.19 所示。

（2）使用■色和■色加重近景中冰山的断面色彩，如图 11.20 所示。

（3）用■色和■色加重冰山断面阴影，画出冰山的线条感，如图 11.21 所示。

（4）用同样的方法为冰山画出明暗不同的断面，以增强立体效果，同时擦除冰山的线稿，如图 11.22 所示。

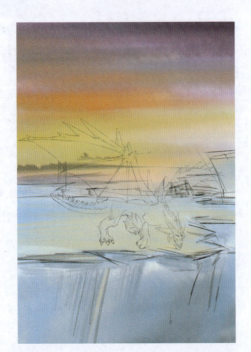

图 11.19

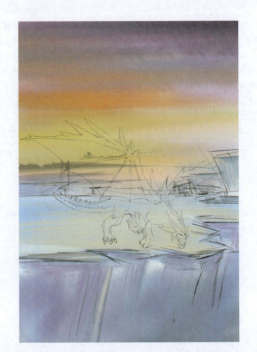

图 11.20

图 11.21

图 11.22

（5）使用▇▇色均匀地平铺于翼龙的身上，这是翼龙的底色，后面将给它叠加其他颜色，如图 11.23 所示。

（6）使用▇▇色加重翼龙的背部色彩，使其更加挺拔有力，如图 11.24 所示。

第 11 章
游戏插图绘制

图 11.23

图 11.24

（7）用同样的方法，使用▇▇色加强翼龙的翅膀，使其产生立体感，如图 11.25 所示。
（8）使用▇▇色铅笔，以细小线条为翼龙画出脚和翅膀的阴影，如图 11.26 所示。

图 11.25

图 11.26

（9）使用▇▇色铅笔为翼龙的身体和翅膀加上淡淡的环境色，如图 11.27 所示。
（10）为了增强画面的立体感，为画面中的物体画出相应的阴影，本例的最终效果如图 11.28 所示。

211

图 11.27

图 11.28

11.5 大 鹏 鸟

本例描绘的是游戏中的大鹏鸟。大鹏鸟是中国神话传说中最大的鸟,由鲲变化而成。本例中的大鹏鸟身披铠甲,手持盾牌和钢叉,勇猛无比。本例效果如图 11.29 所示。

大鹏鸟是表现的重点,要先塑造出盾牌和盔甲、然后再准确绘制翅膀的细节

环境可以用水彩晕染方式表现,天空、地面和水面要融为一体,产生朦胧的效果

图 11.29

11.5.1 线稿绘制

下面绘制场景的线稿。

（1）在Procreate中单击工具栏的 ✏（画笔）按钮，在弹出的"画笔库"面板中选择画笔，本例使用"Procreate 铅笔"，如图 11.30 所示。

（2）单击工具栏的 ▣（图层）按钮，打开"图层"面板，单击 ➕ 按钮新建一个图层，如图 11.31 所示。

图 11.30

图 11.31

（3）用黑色铅笔画出大鹏鸟的造型，如图 11.32 所示。

（4）用马克笔继续加深主体的外轮廓，如图 11.33 所示。

图 11.32

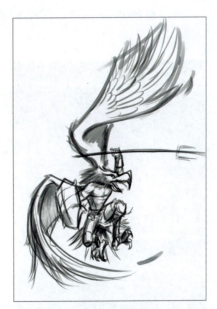

图 11.33

（5）用水溶性黑色铅笔加强线条的轻重关系，擦除多余的打形线条，如图 11.34 所示。

（6）用■色铅笔画出翅膀的轮廓，这样有利于上色，如图 11.35 所示。

图 11.34

图 11.35

11.5.2 上色过程

下面给场景上色。

（1）使用水溶性彩色铅笔，用■色和■色画出天空的颜色，用■色画出地面，用■色画出水面，如图11.36所示。

（2）用白色的水彩笔涂出闪电的光晕效果，用较细的铅笔涂出较细的闪电，如图11.37所示。

图 11.36

图 11.37

(3)使用■色平涂出大鹏鸟的翅膀,用■色画出腰带,如图 11.38 所示。
(4)使用■色加深翅膀的颜色,同时使用■色画出背光面,如图 11.39 所示。

图 11.38

图 11.39

(5)使用不同的颜色加深画面中的铠甲及翅膀,同时使用银灰色画出盾牌,如图 11.40 所示。
(6)使用与上一步同样的方法,对画面进行细节刻画,如图 11.41 所示。

图 11.40

图 11.41

(7)用涂抹棒使背景的色彩相互融合,如图 11.42 所示。
(8)刻画出盾牌的高光色彩细节,同时注意画面的暗部与亮部的区分,本例的最终效

215

果如图 11.43 所示。

图　11.42

图　11.43

11.6　修罗怪兽

本例描绘的是游戏中的修罗怪兽。修罗怪兽的创作灵感来自魔幻世界，本例的修罗怪兽一只八爪怪兽。这个怪兽易怒好斗，骁勇善战，所以有它们参战的地方被称作修罗场。本例效果如图 11.44 所示。

修罗怪兽是表现的重点，要塑造出怪兽身体上的疤痕和锋利的巨爪，服装的褶皱也是本例的重点

由于本例表现的是黄昏逆光效果，环境可以压暗色调，天空和地面可以先平涂，再用刻画高光的方式点缀光影效果

图　11.44

11.6.1 线稿和底色绘制

下面绘制场景的线稿和底色。

（1）在 Procreate 中单击工具栏的 ✏（画笔）按钮，在弹出的"画笔库"面板中选择画笔，本例使用"Procreate 铅笔"，如图 11.45 所示。

（2）单击工具栏的 ■（图层）按钮，打开"图层"面板，单击 ＋ 按钮新建一个图层，如图 11.46 所示。

图 11.45

图 11.46

（3）用铅笔详细画出近景中的物体，轻轻画出背景中的山川，如图 11.47 所示。
（4）用水彩笔平涂出画面中的底色，同时用■色和■色涂出山峰，如图 11.48 所示。

图 11.47

图 11.48

（5）用■色加深画面中的山峰，在山峰上用白色画出雪山，如图 11.49 所示。
（6）用■色平涂怪兽的整个身体，注意将画面的色彩涂均匀，如图 11.50 所示。

图 11.49

图 11.50

11.6.2 细节刻画

下面刻画修罗怪兽的细节。

（1）用■色铅笔画出怪兽的暗部，用白色画出利爪的高光，如图 11.51 所示。
（2）用■色铅笔为怪兽的受光面淡淡画上颜色，如图 11.52 所示。

图 11.51

图 11.52

（3）用■色画出怪兽的受光面，用■色画出怪兽的脚，如图 11.53 所示。

（4）用色为怪兽画出膝盖处的护甲，注意质感表现，如图11.54所示。

图 11.53

图 11.54

（5）刻画怪兽的服装以及怪兽的身体细节，如图11.55所示。

（6）深入刻画红色的裤子，继续加深画面，同时注意画面中背景物体的刻画，使其更具神秘感，如图11.56所示。

图 11.55

图 11.56

（7）用白色铅笔画出怪兽爪和牙的高光，突出其质感，如图11.57所示。

（8）为了增强画面的立体感与空间感，为怪兽加上逆光的阴影，使画面完整，本例

的最终效果如图 11.58 所示。

图 11.57

图 11.58